DESIGN SERIES ⑭

PATTERN 5,000 CUT
ILLUSTRATION 01

도안5,000컷 01

미술도서연구회 편

5,000 CUT DESIGN

도서출판 오람

스포츠

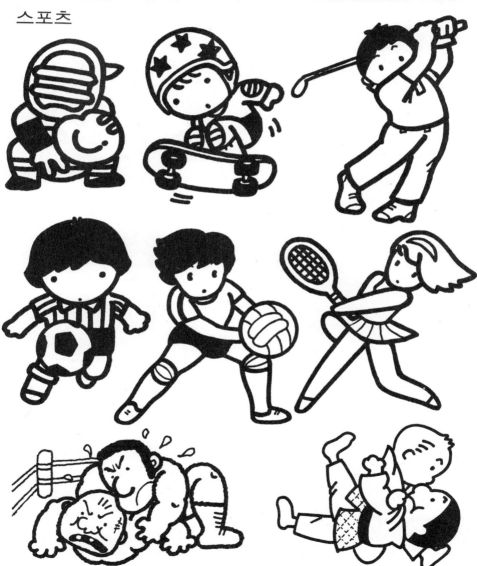

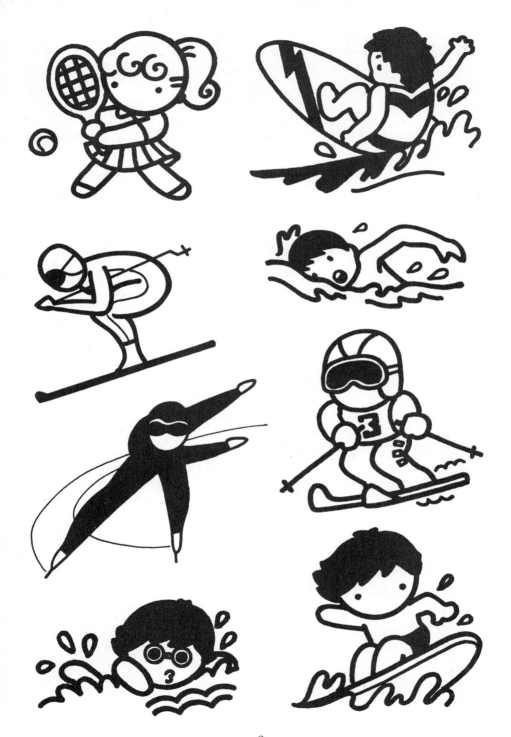

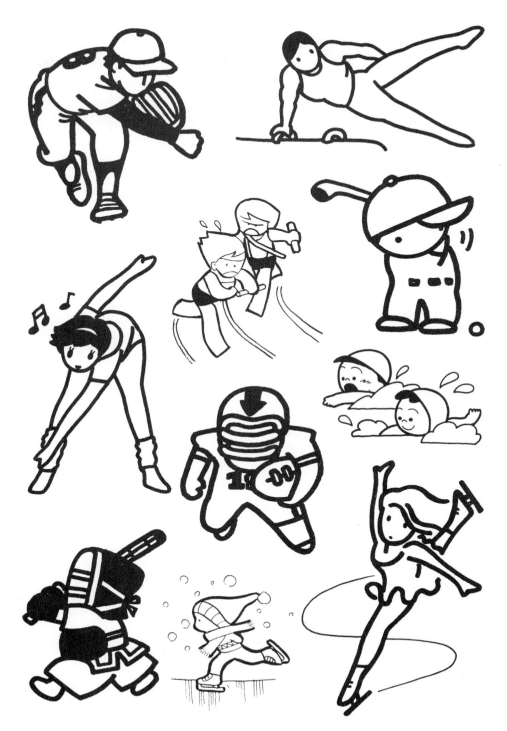

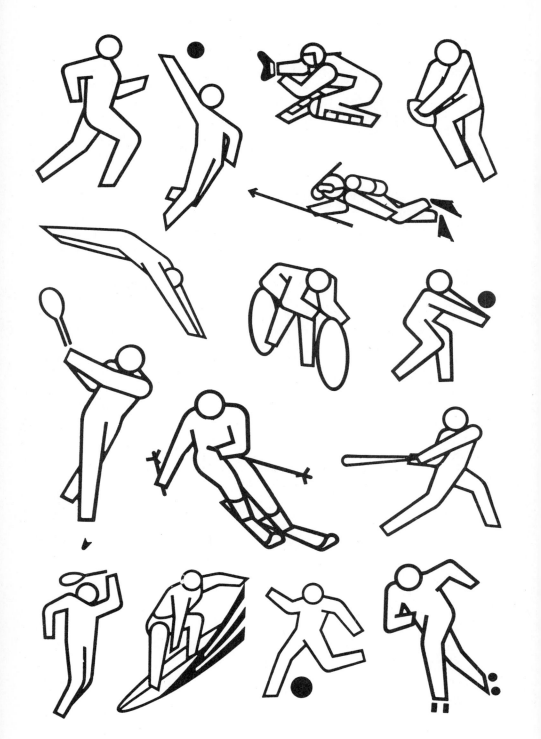

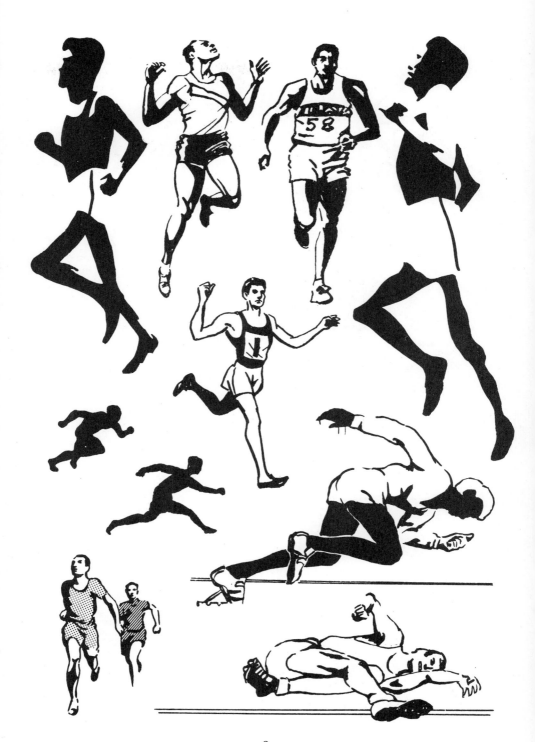

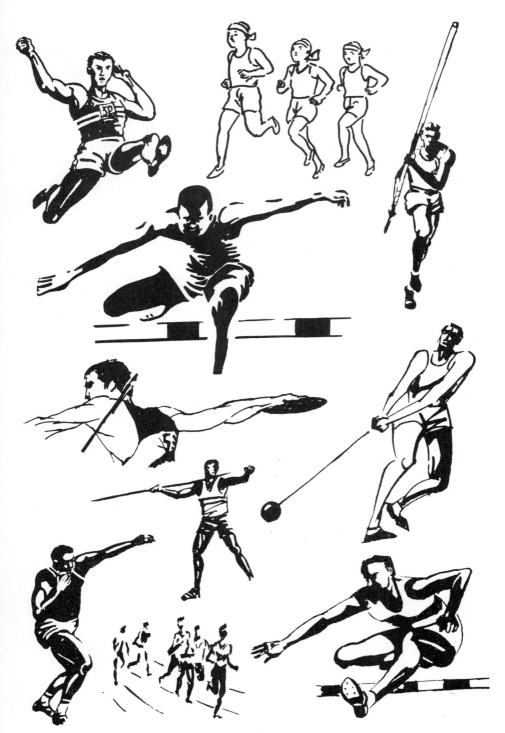

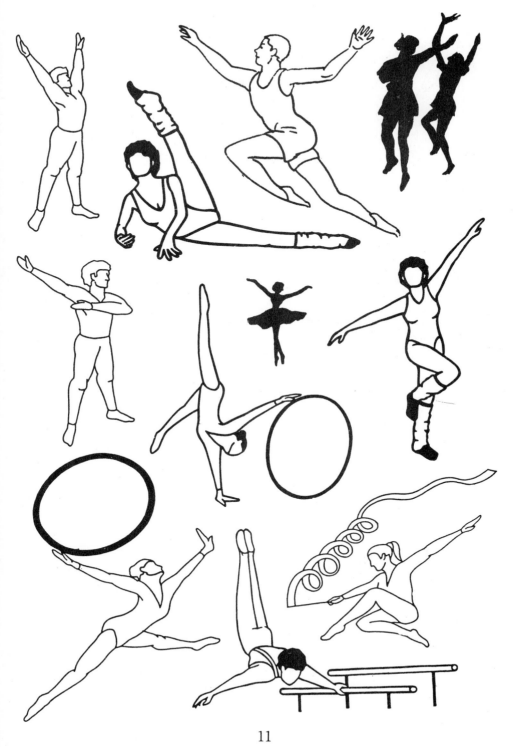

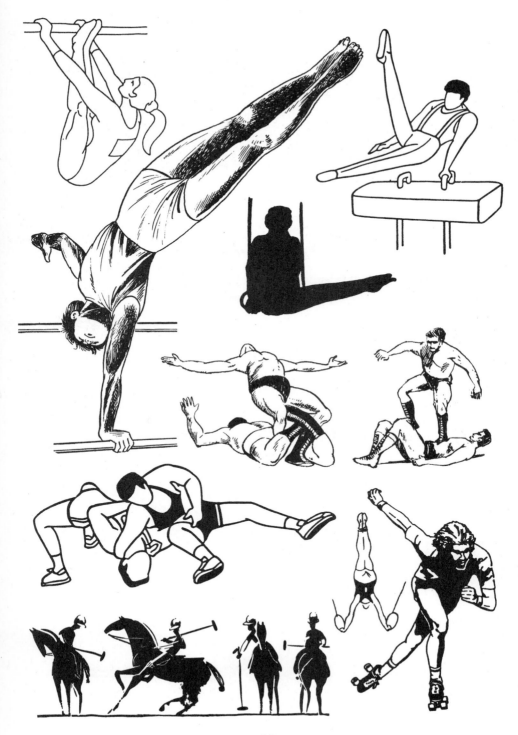

12

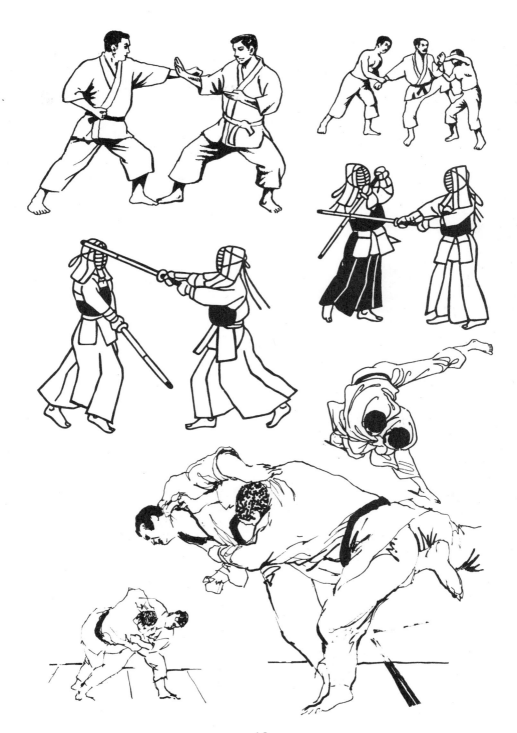

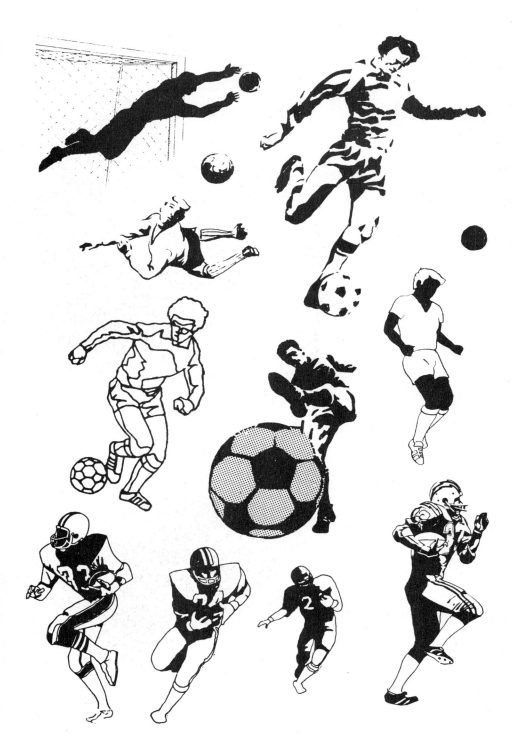

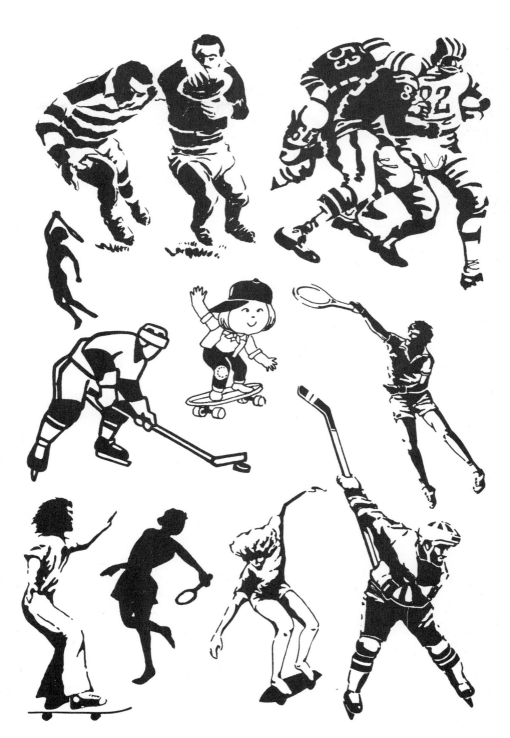

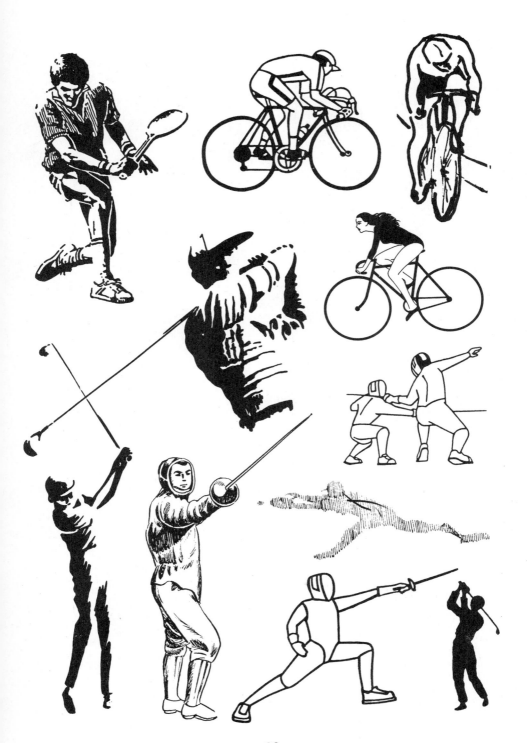

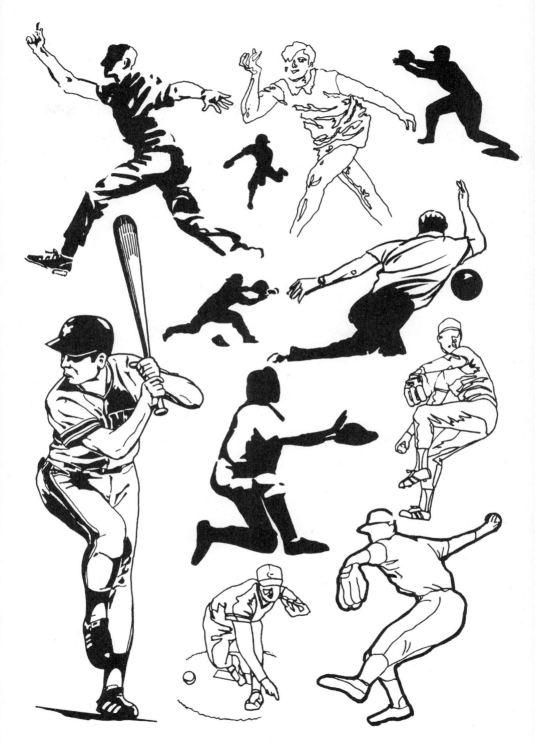

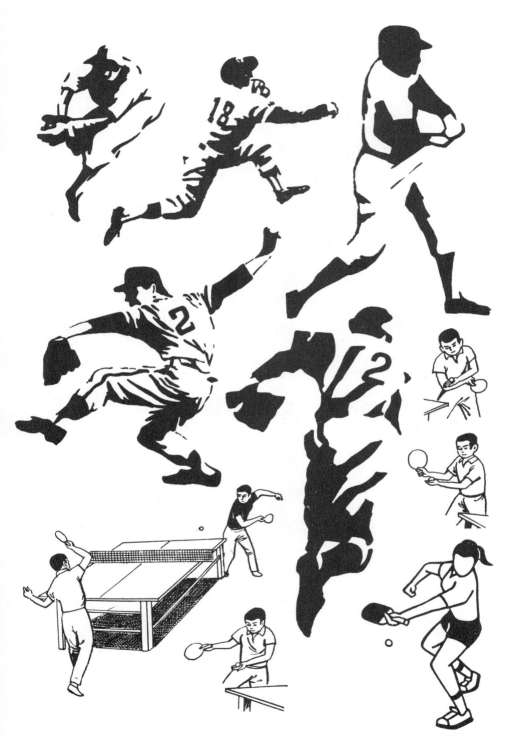

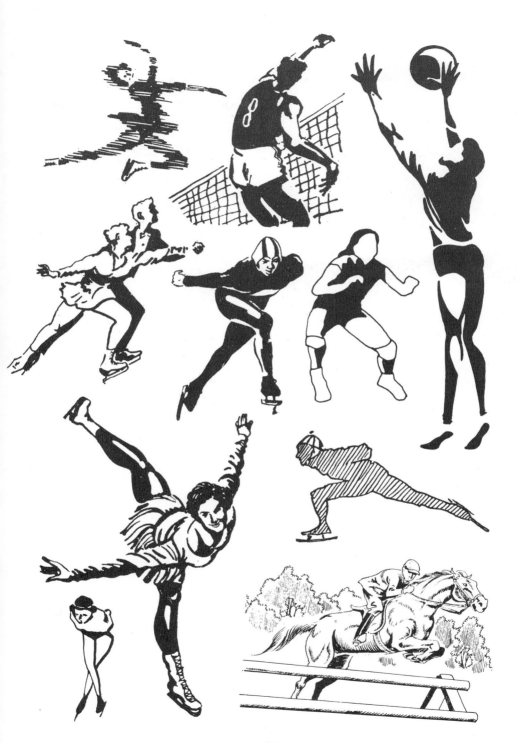

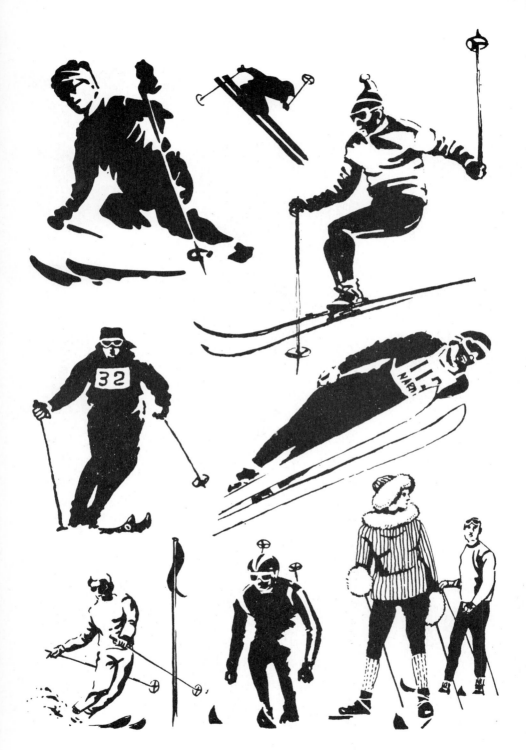

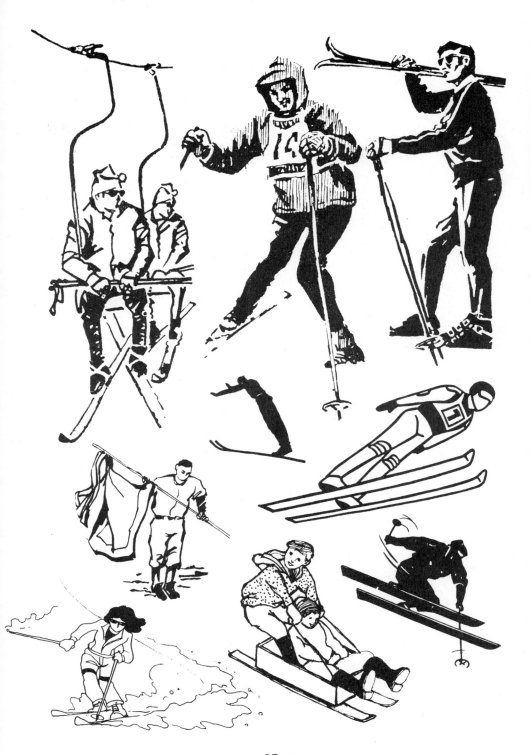

어린이

29

32

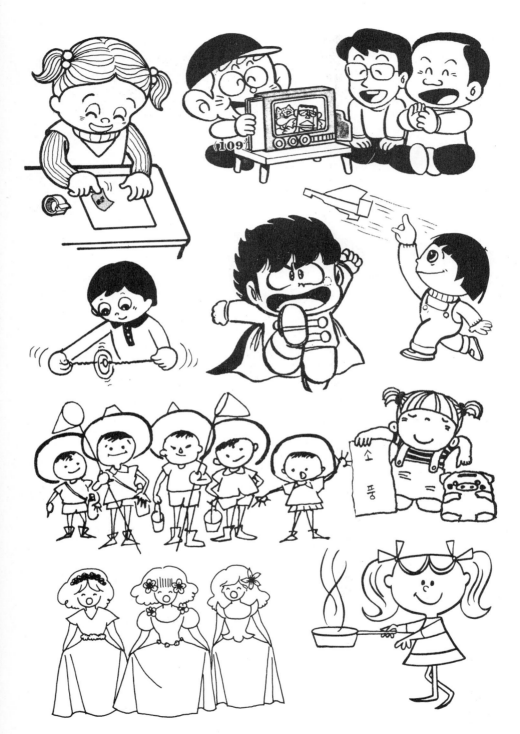

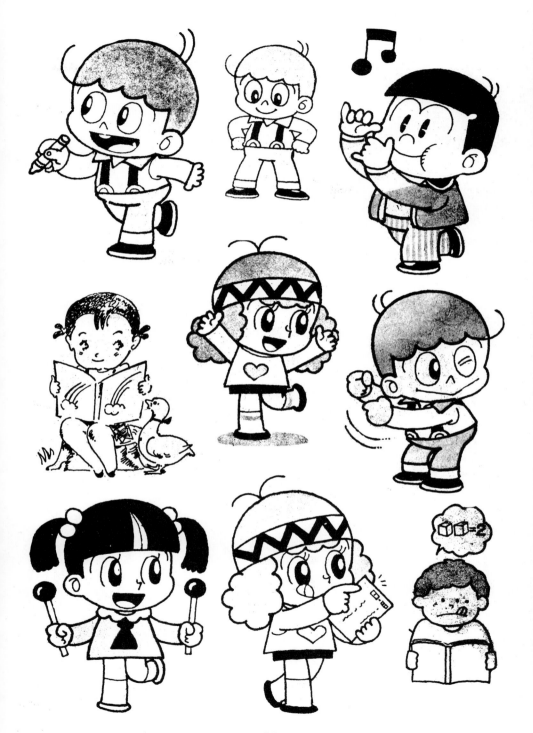

35

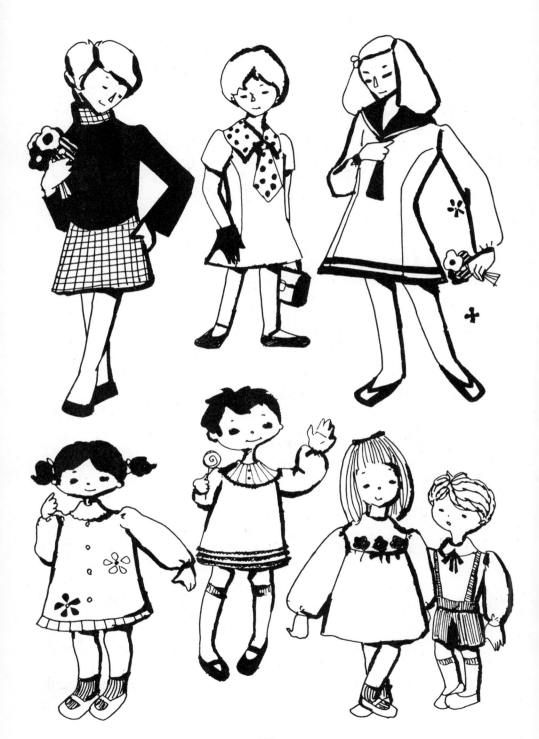

성 인

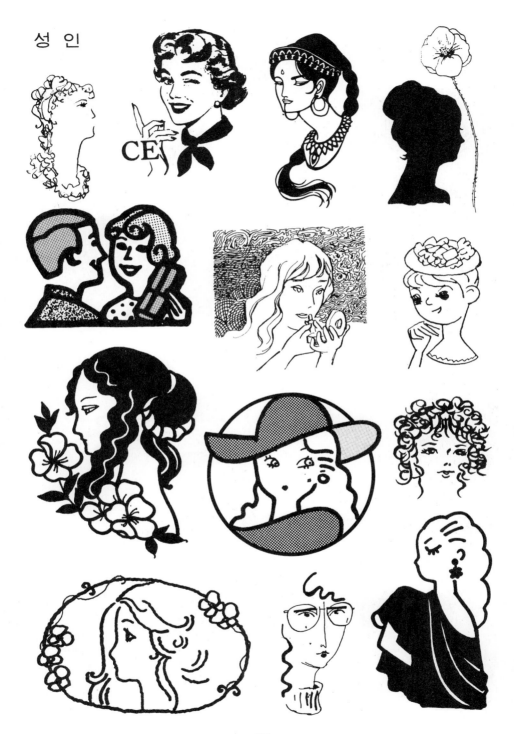

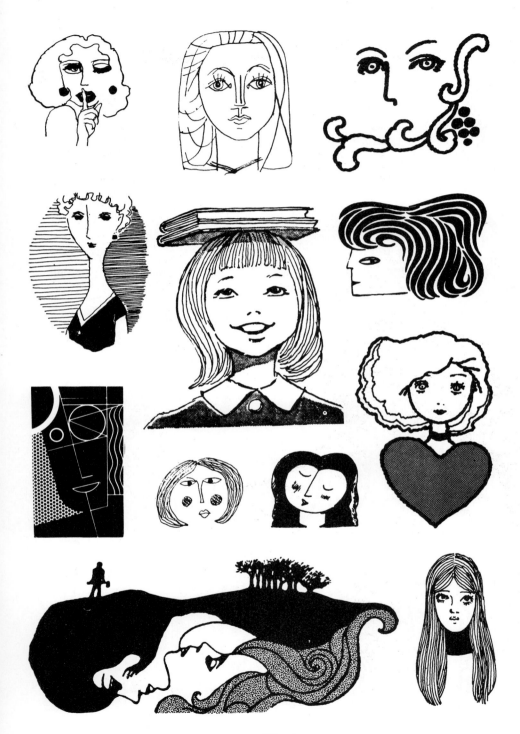

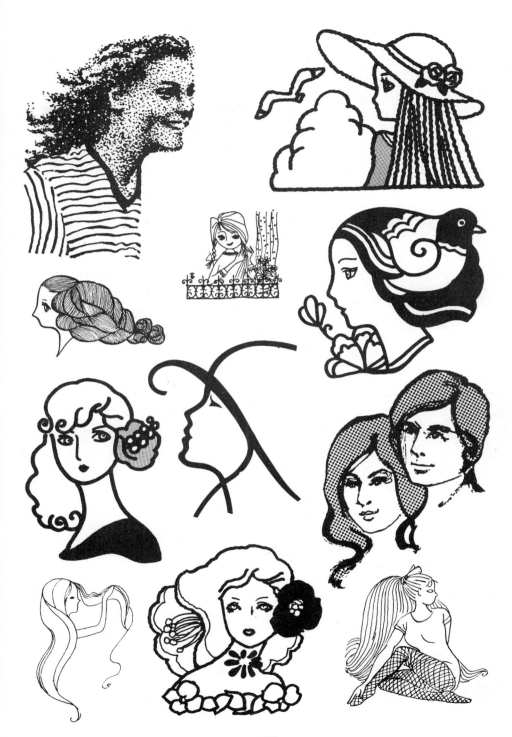

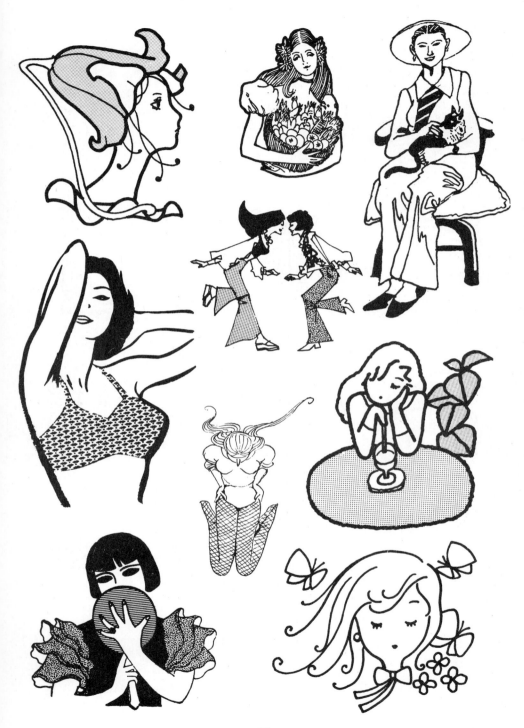

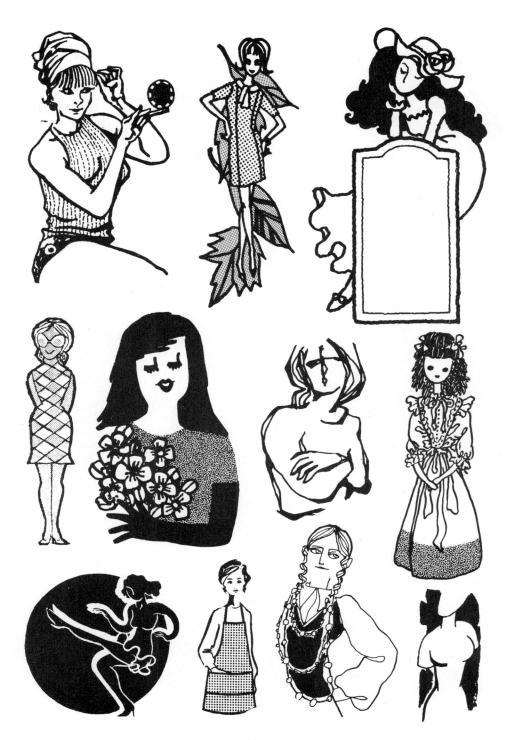

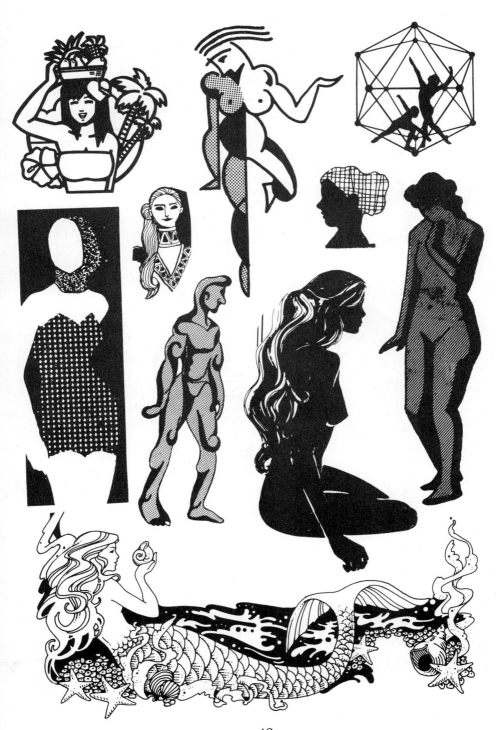

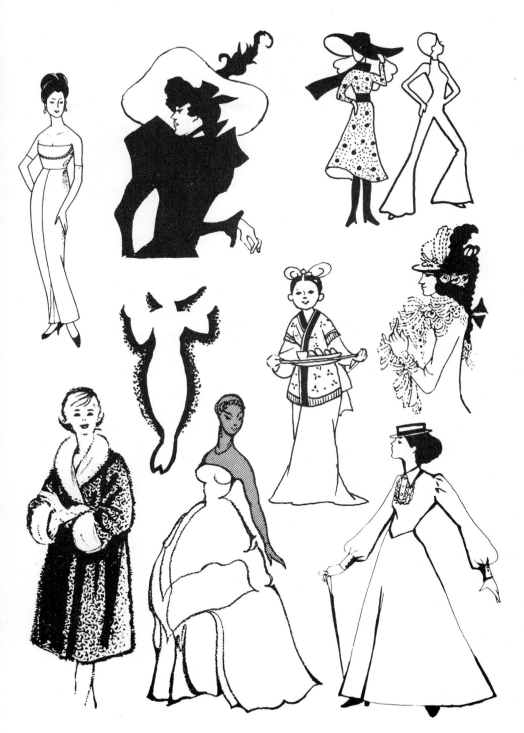

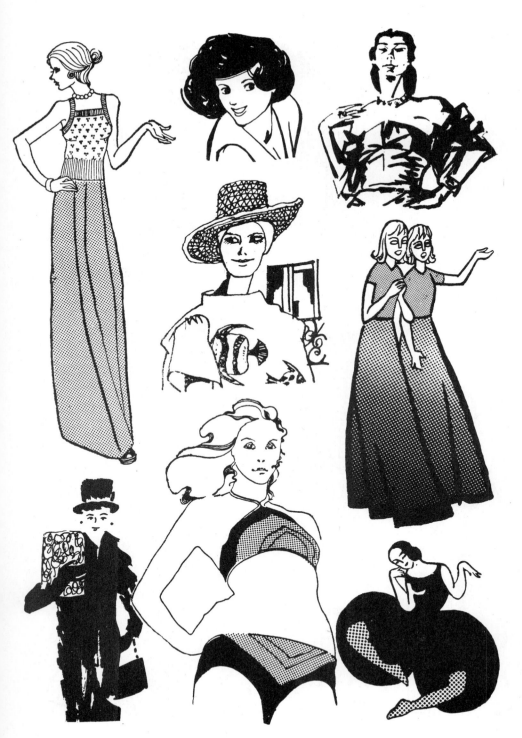

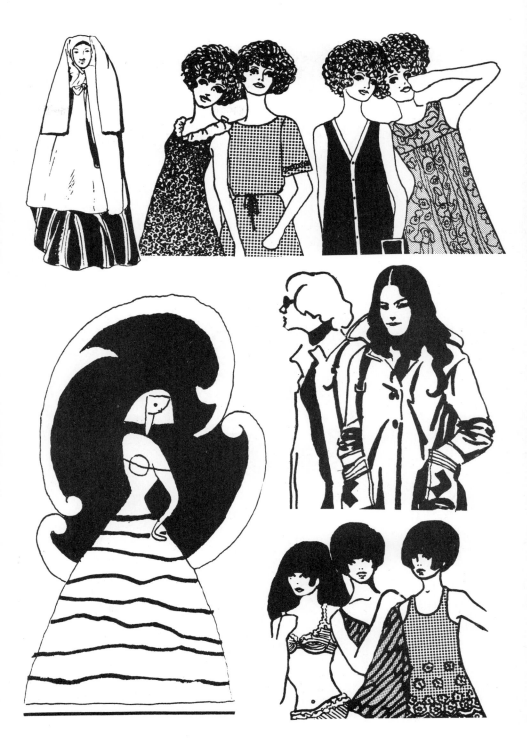

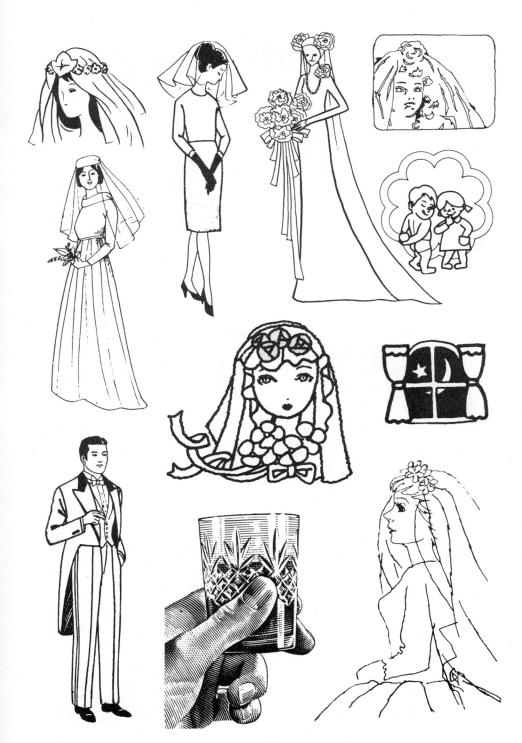

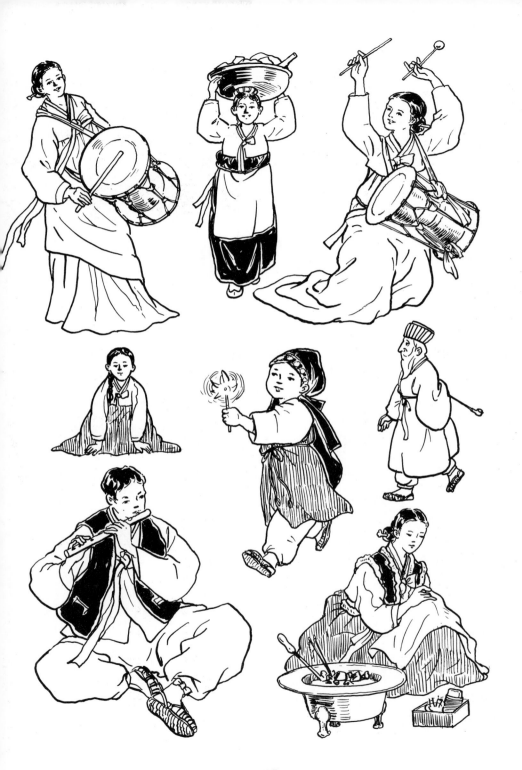

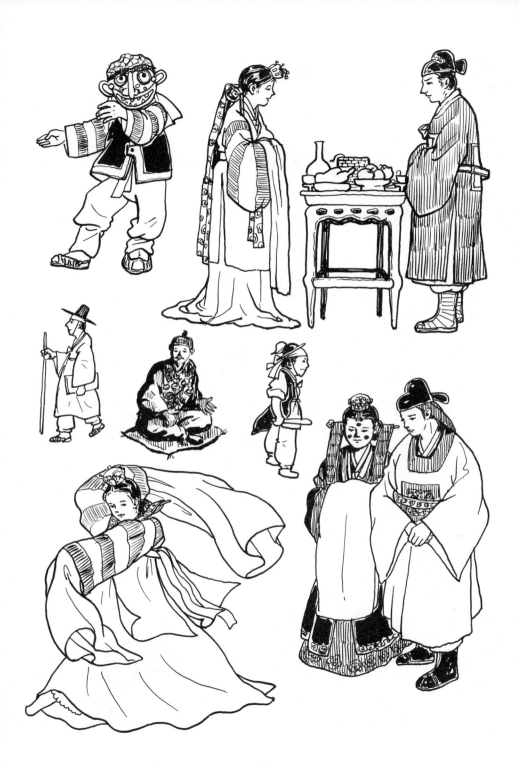

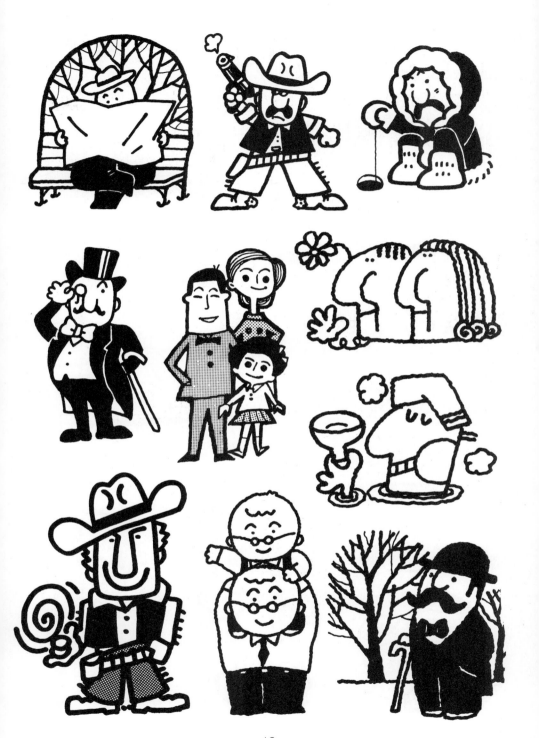

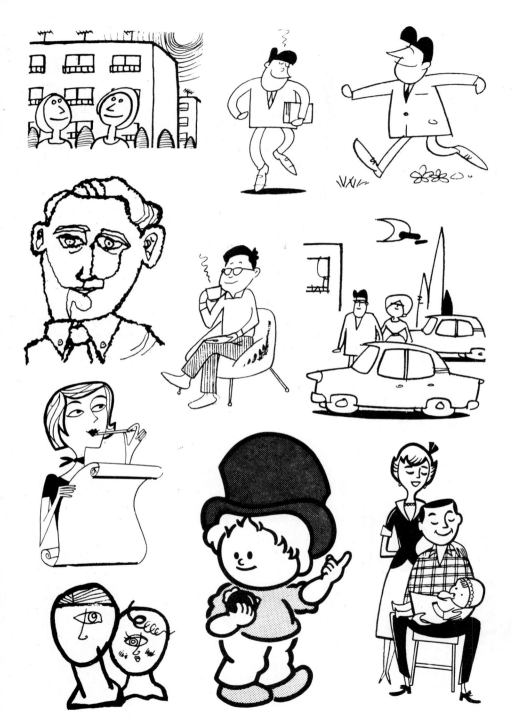

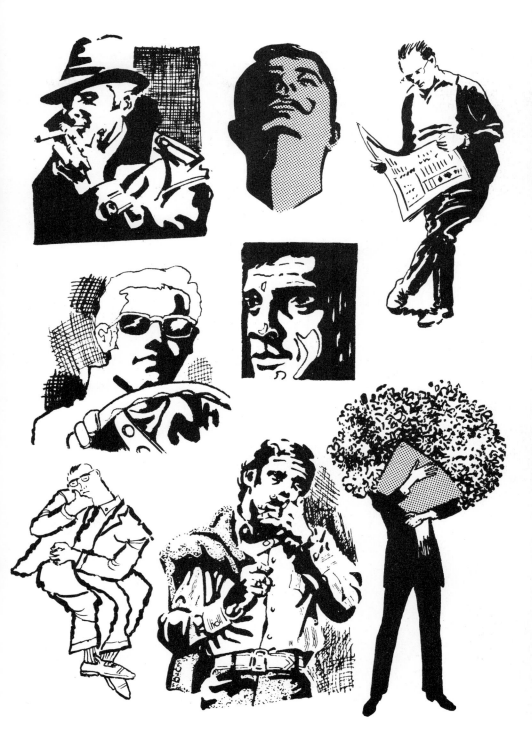

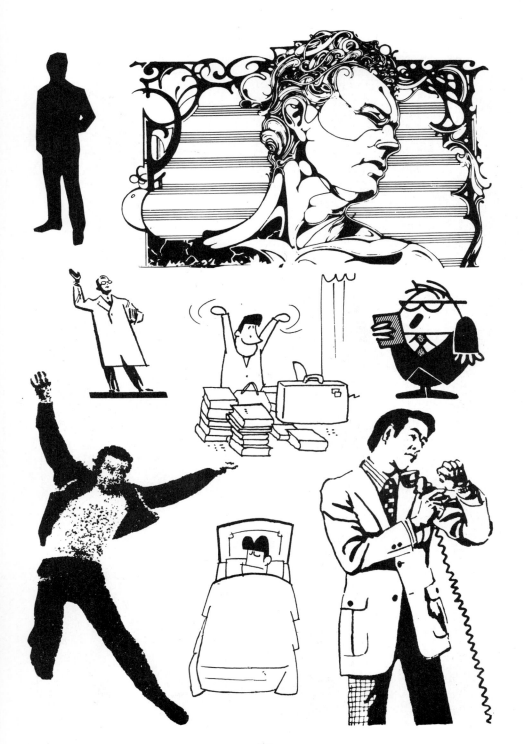

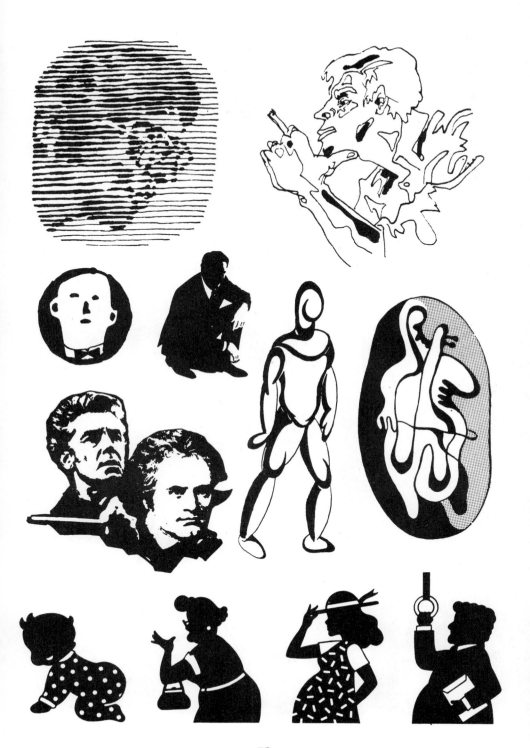

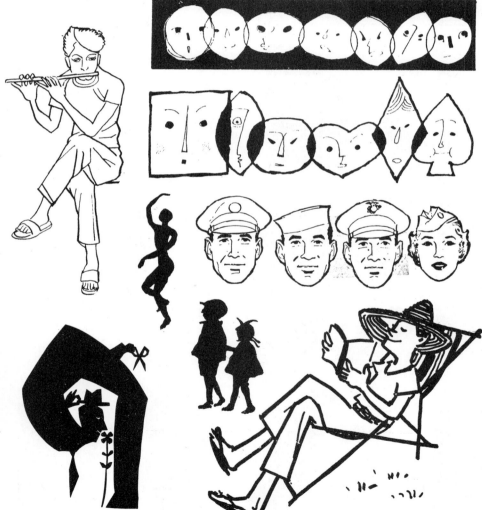

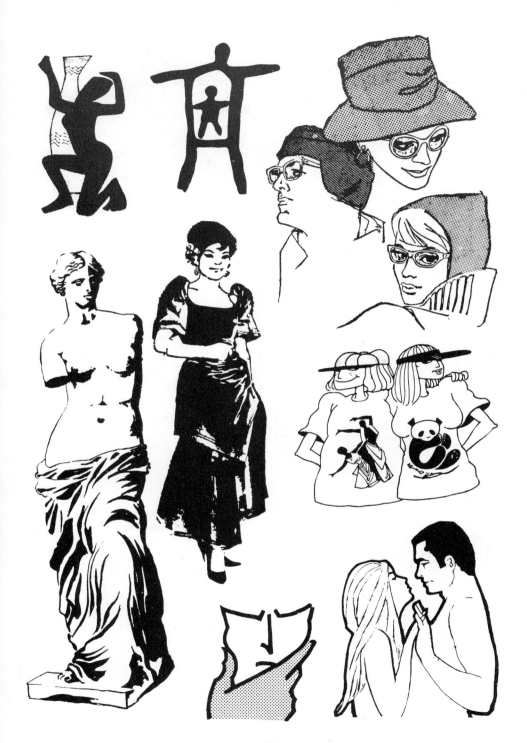

TAIPEI

72

군인 · 전투

음악

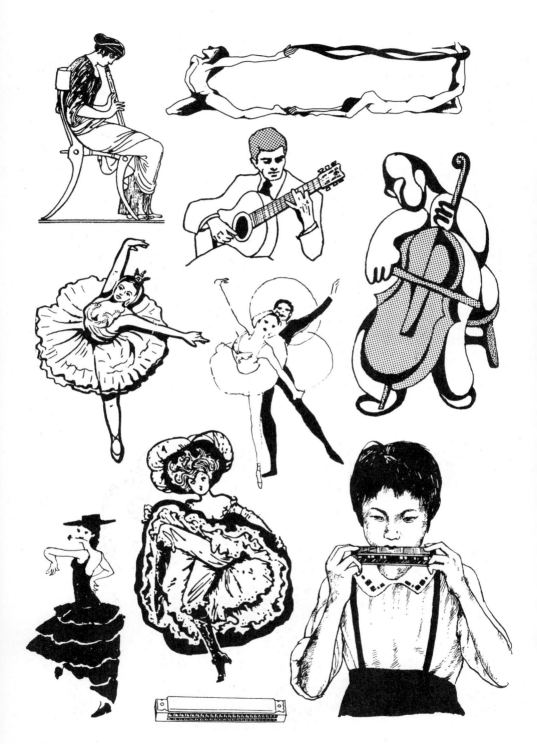

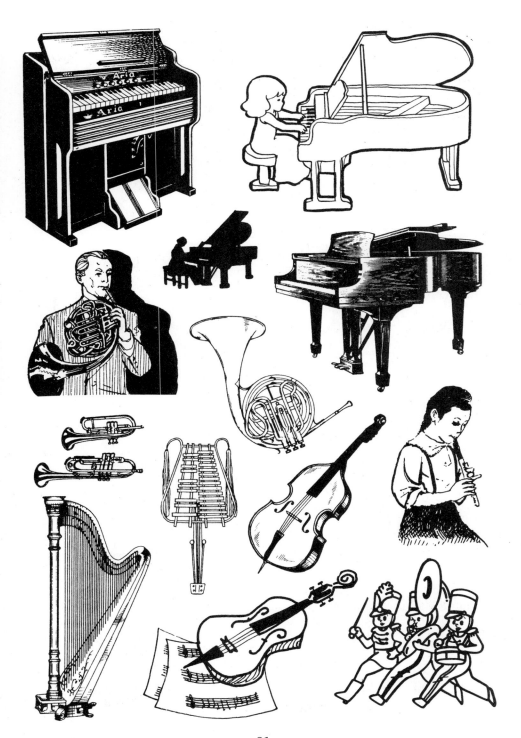

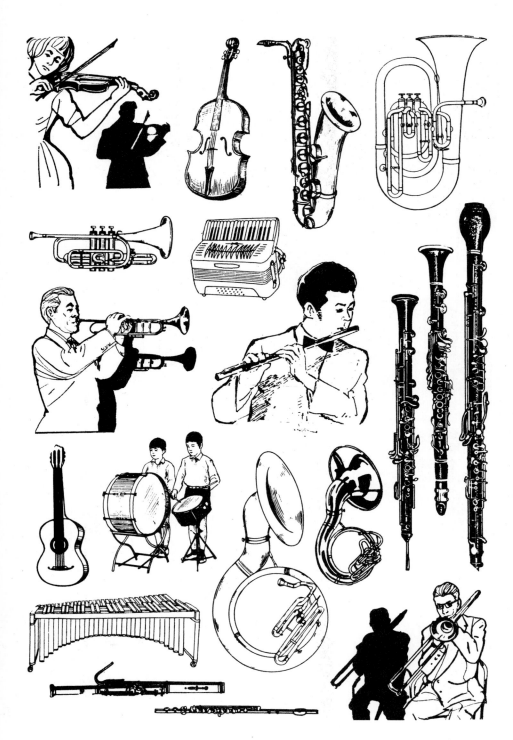

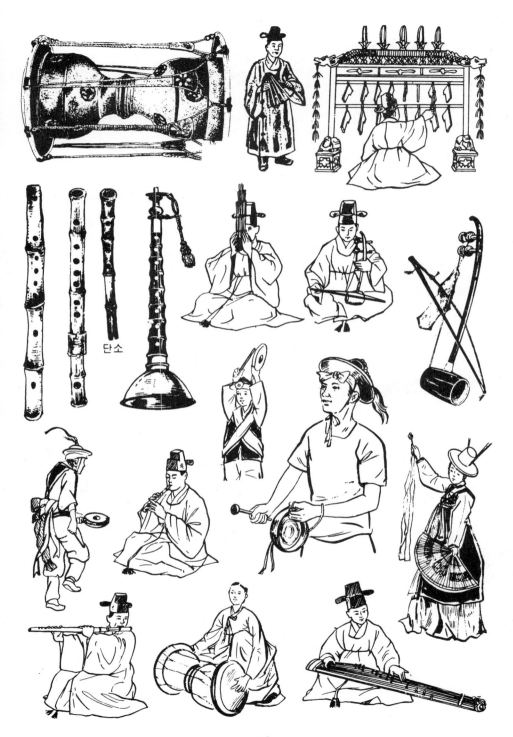

단소

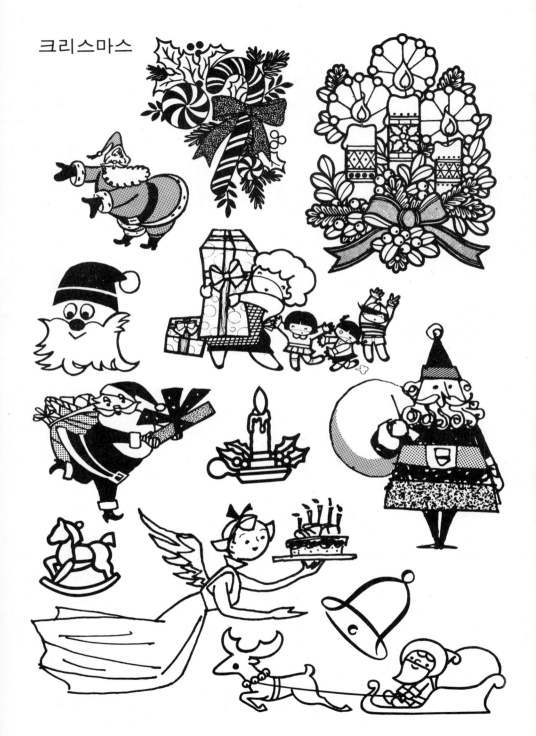

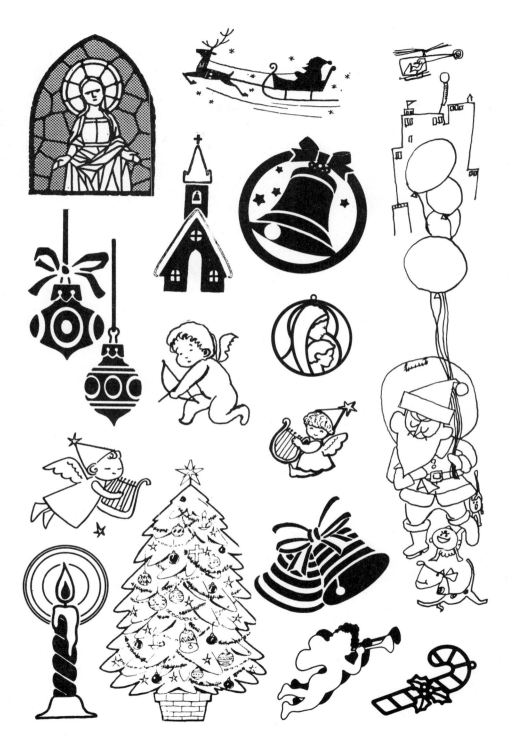

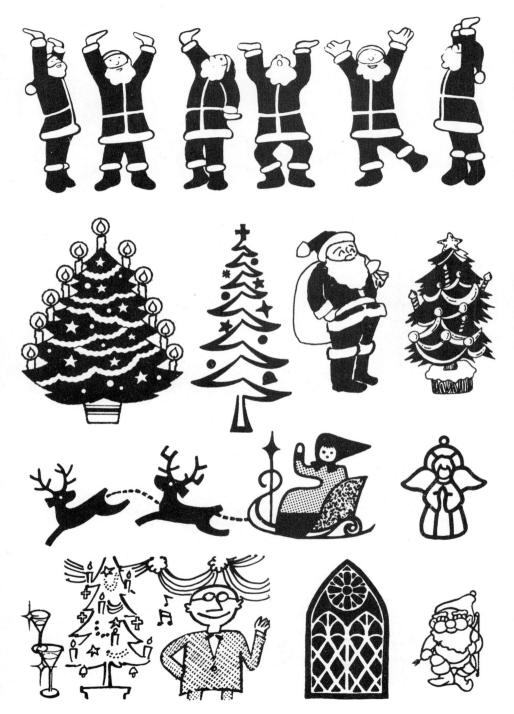

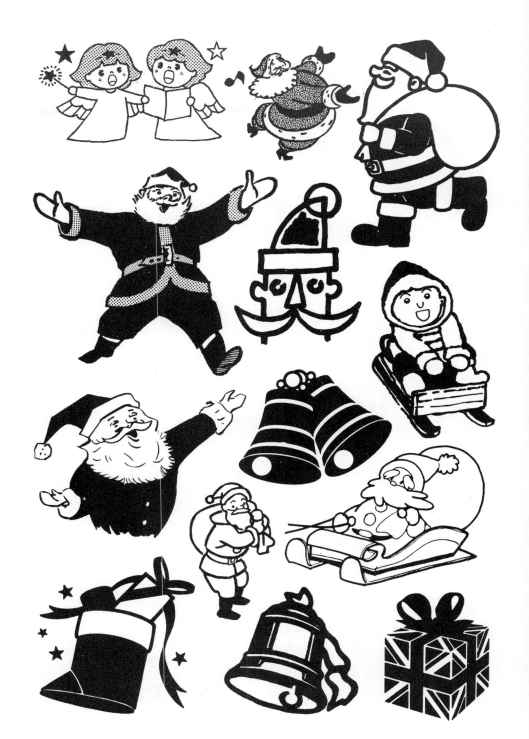

인물의 심벌

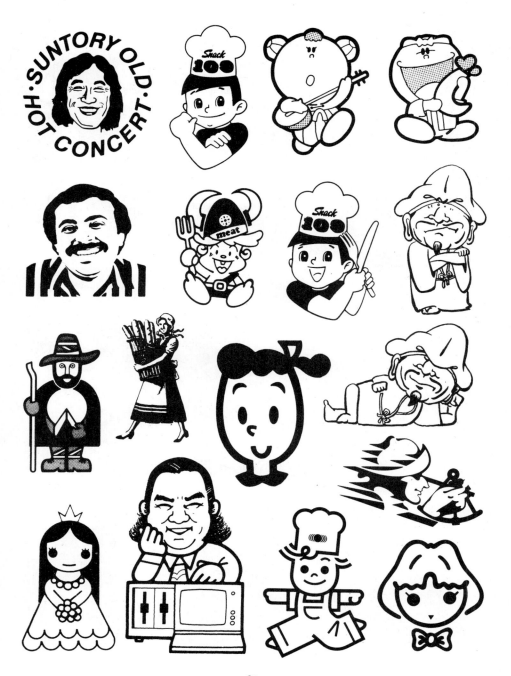

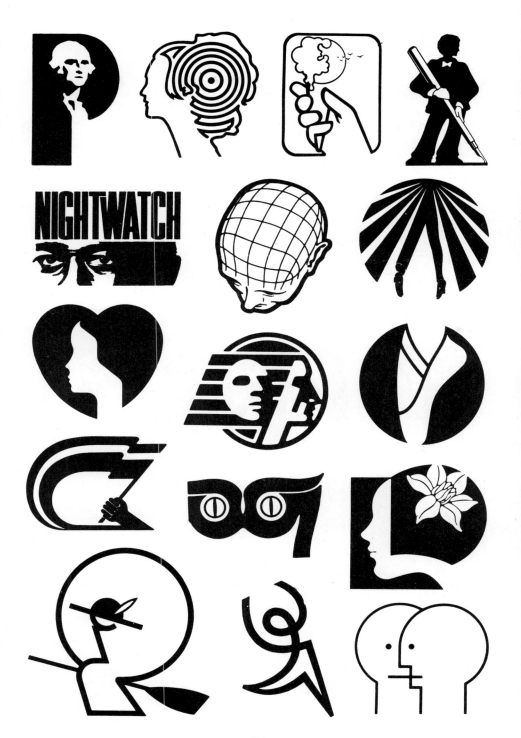

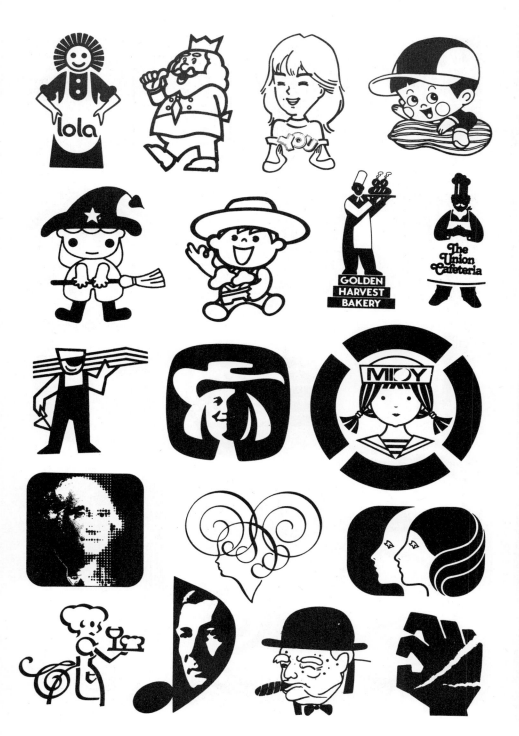

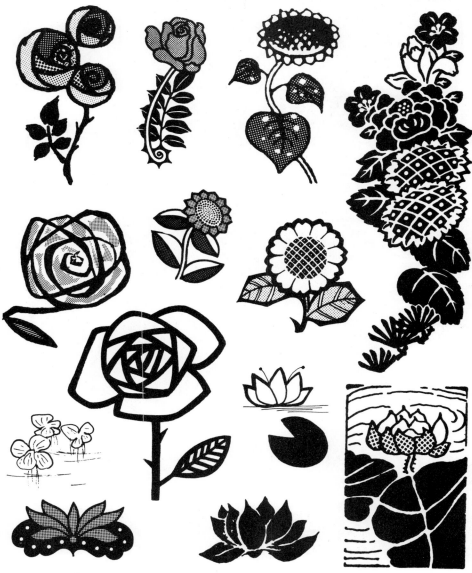

91

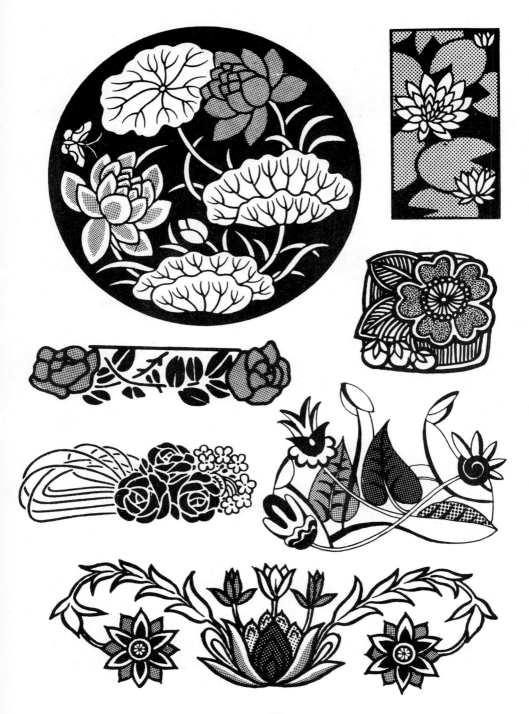

92

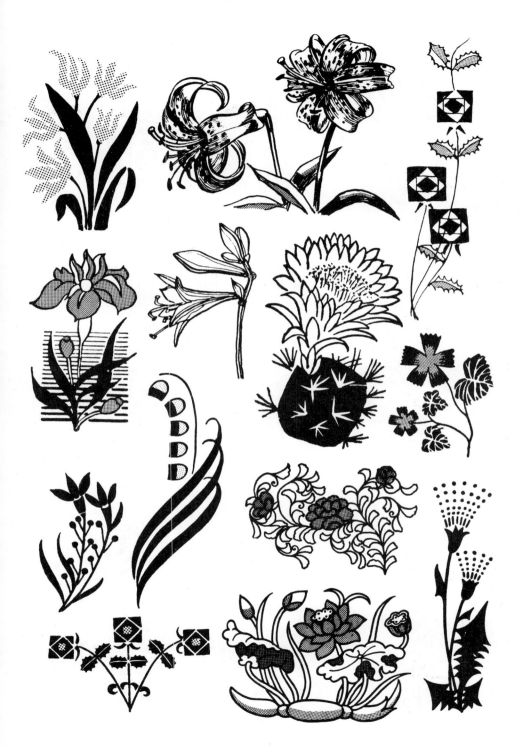

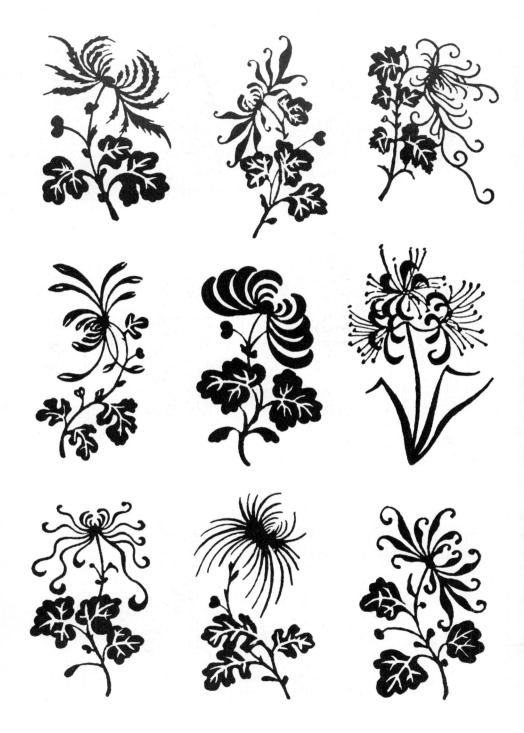

94

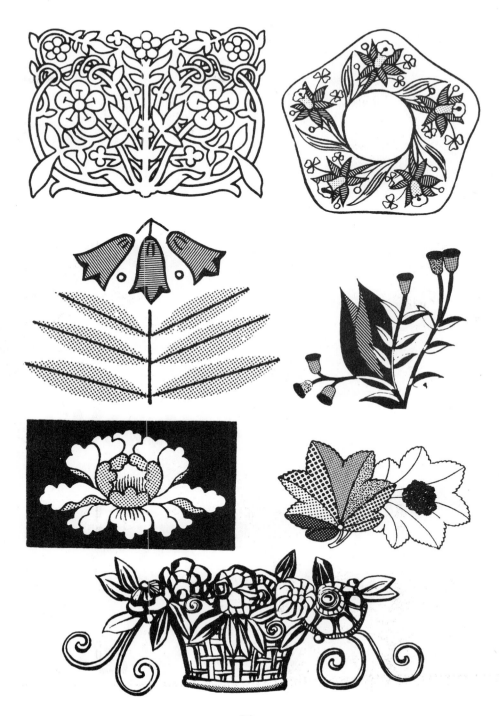

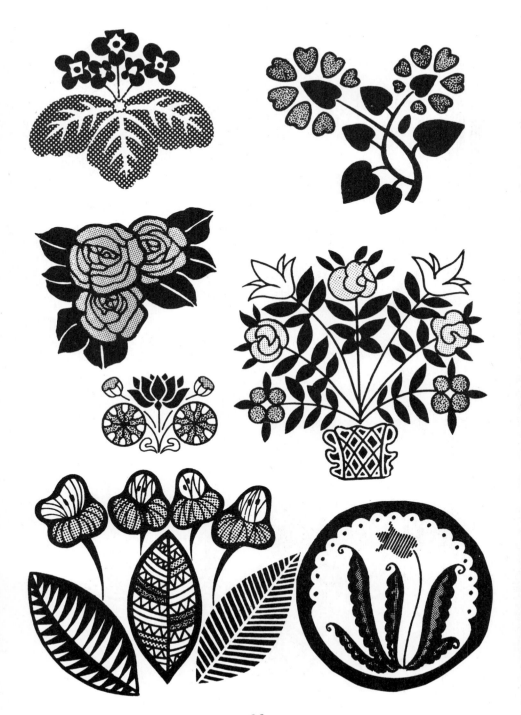

96

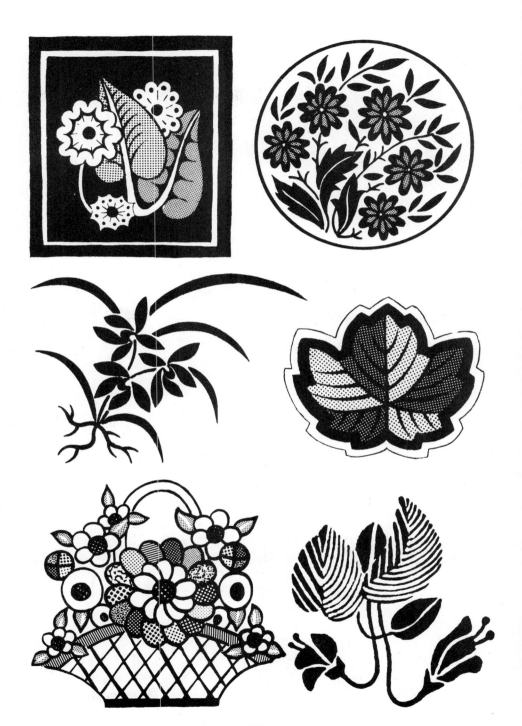

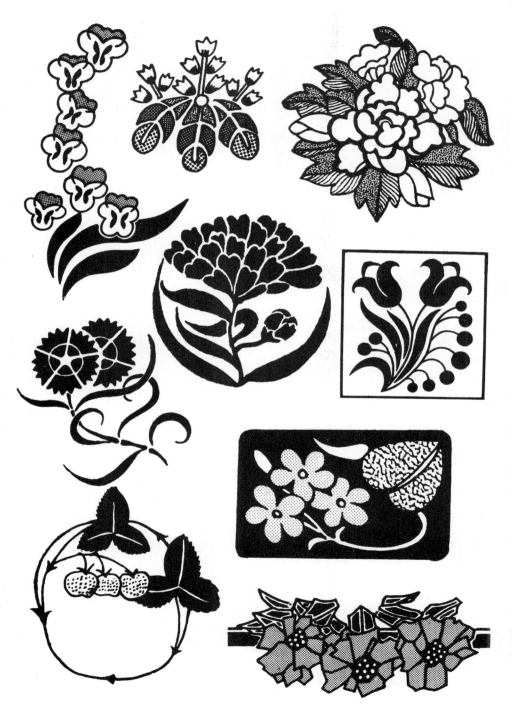

101

CLEANLINESS SYSTEM

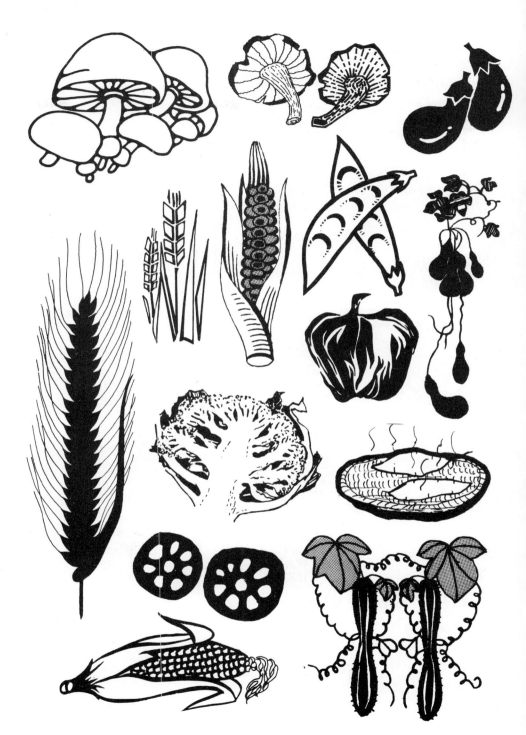

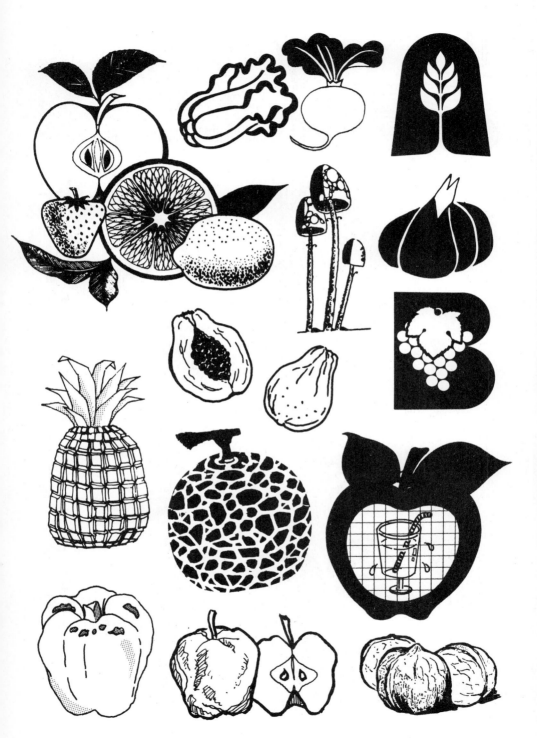

동물

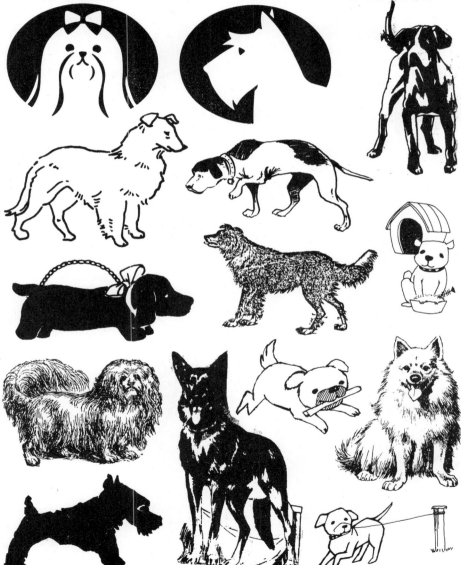

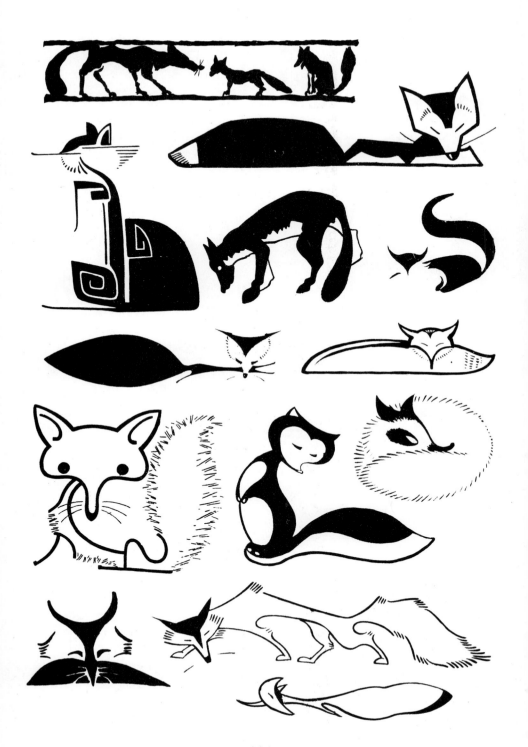

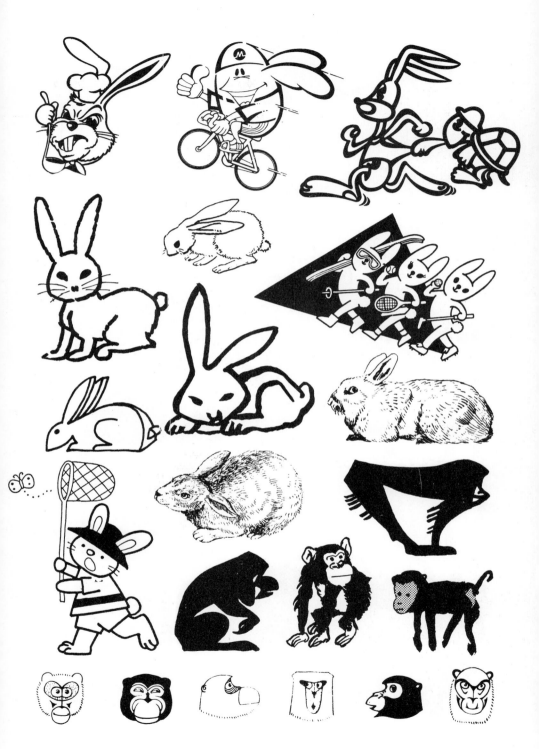

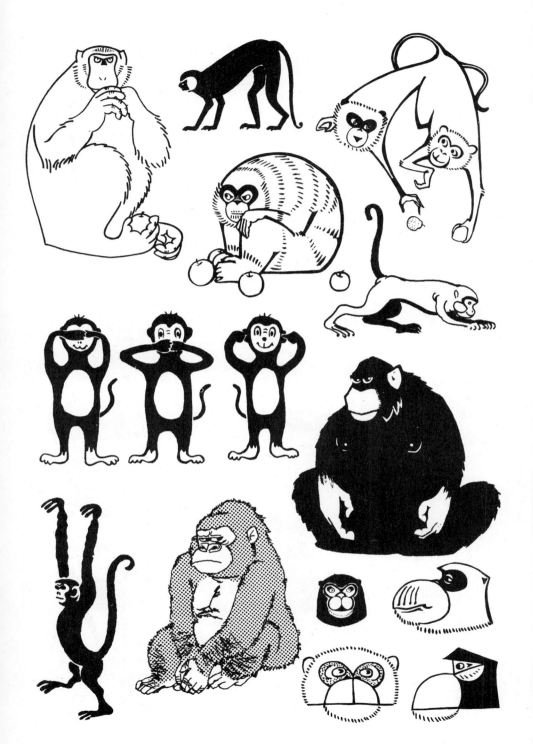

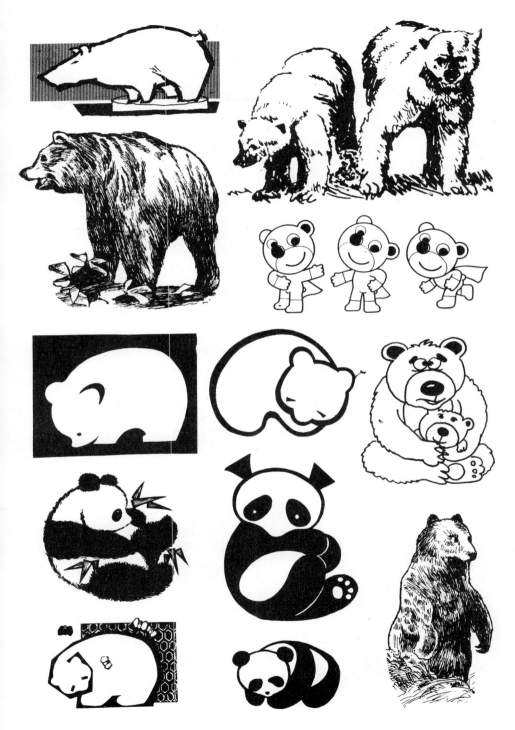

조 류

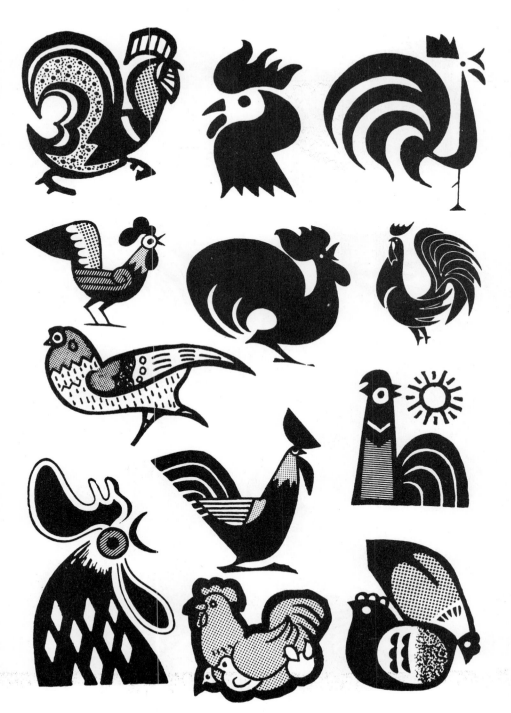

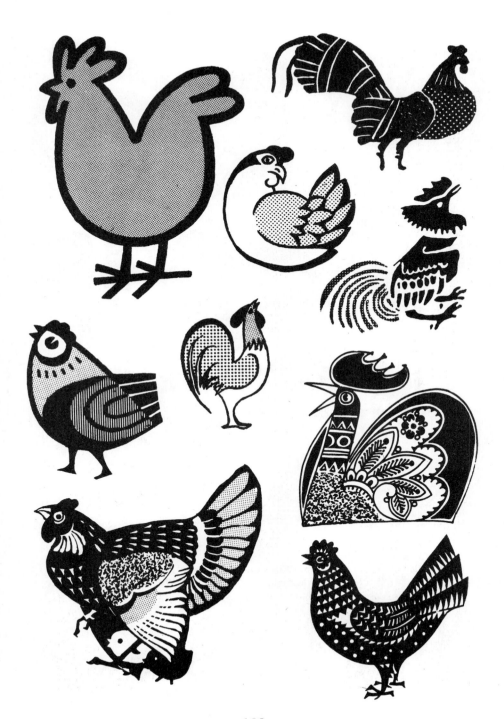

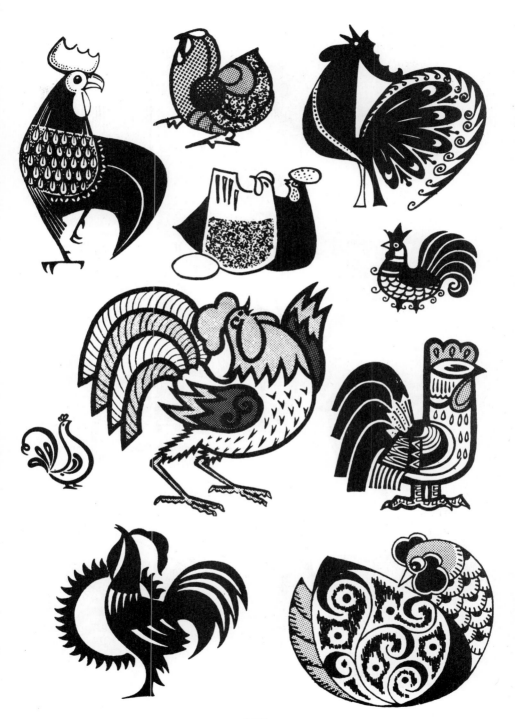

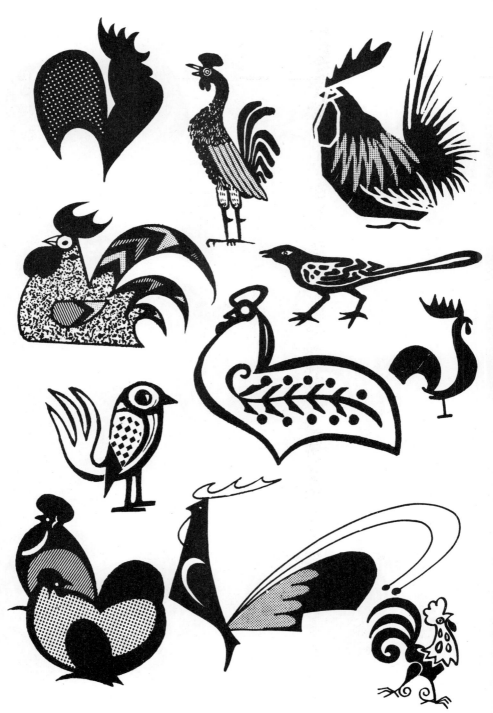

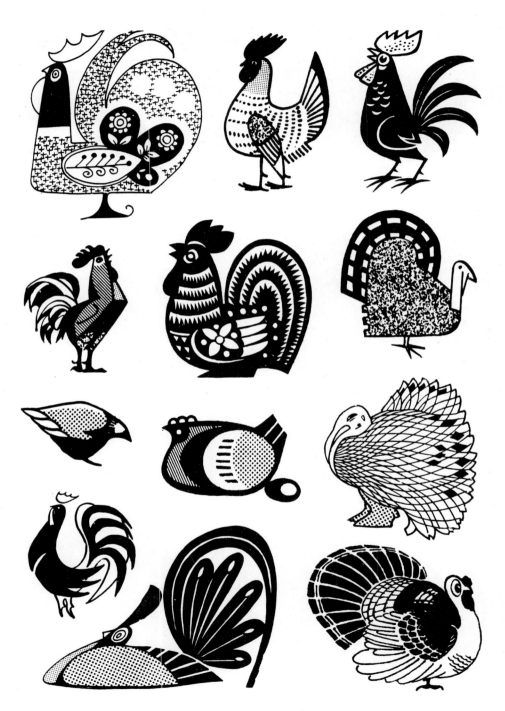

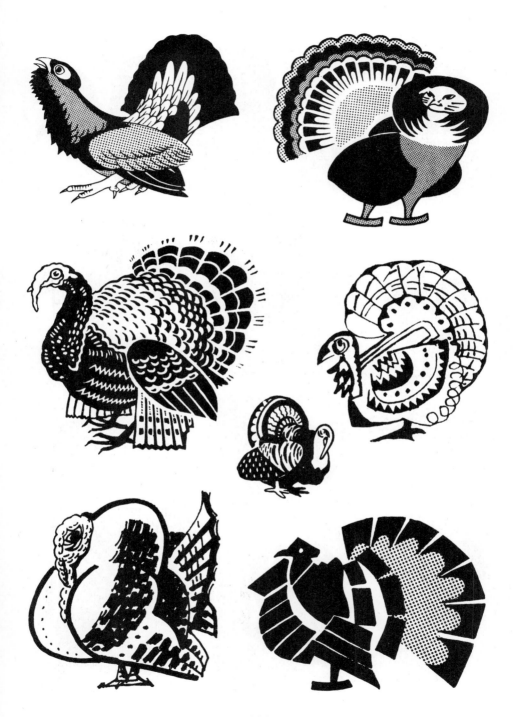

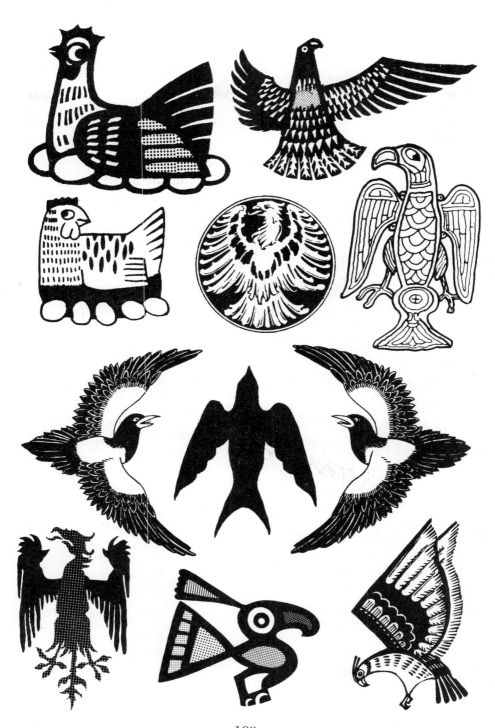

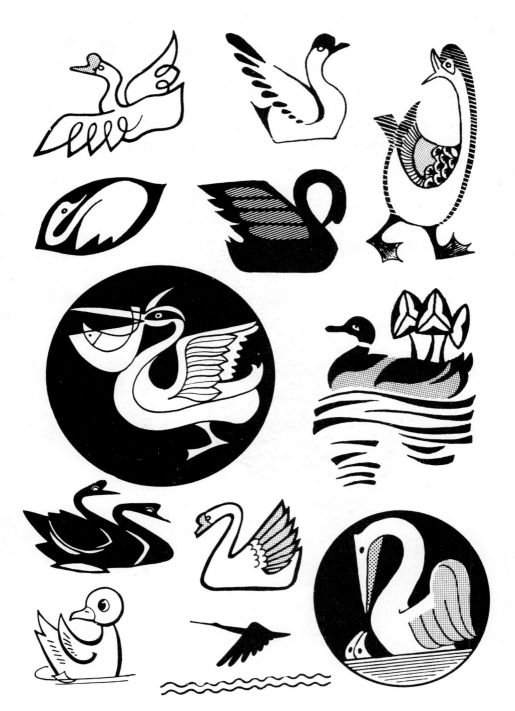

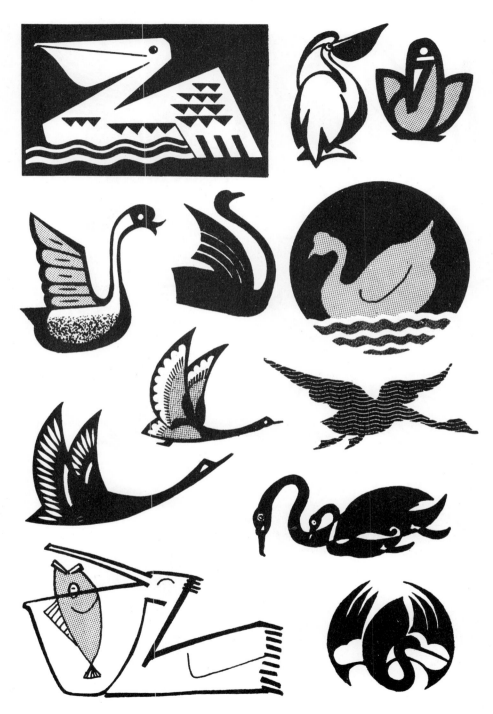

135

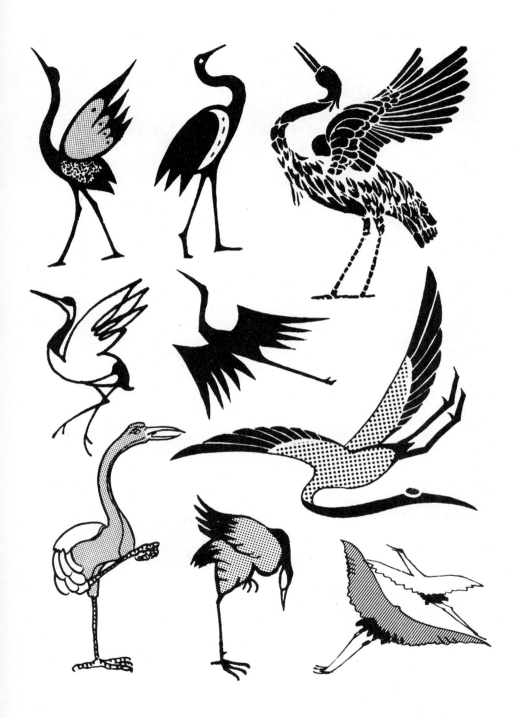

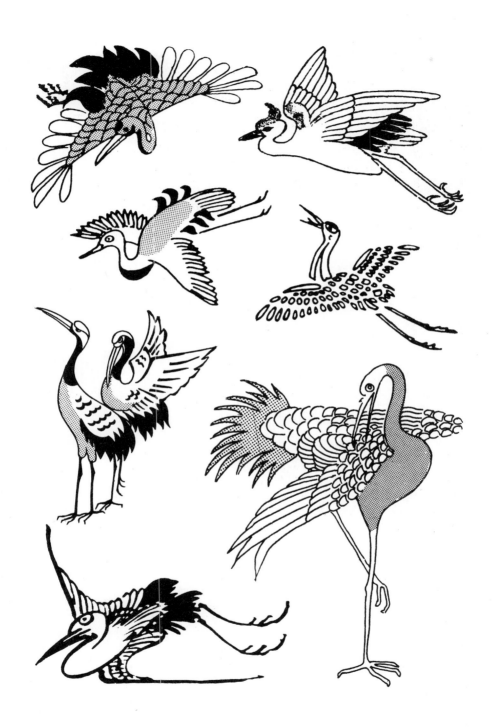

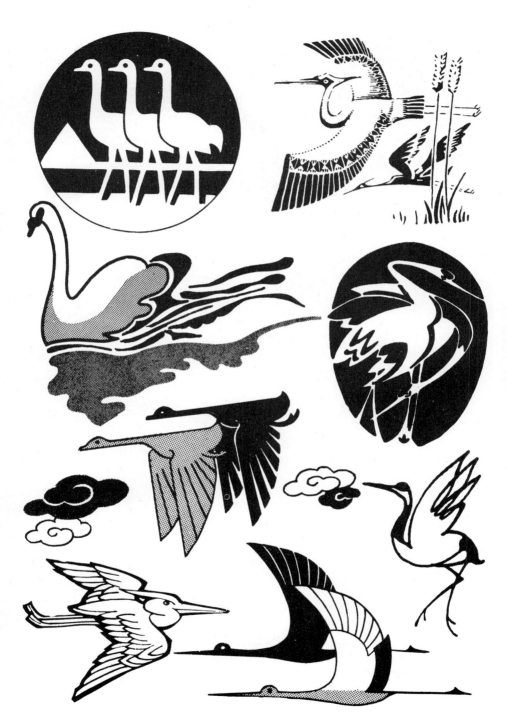

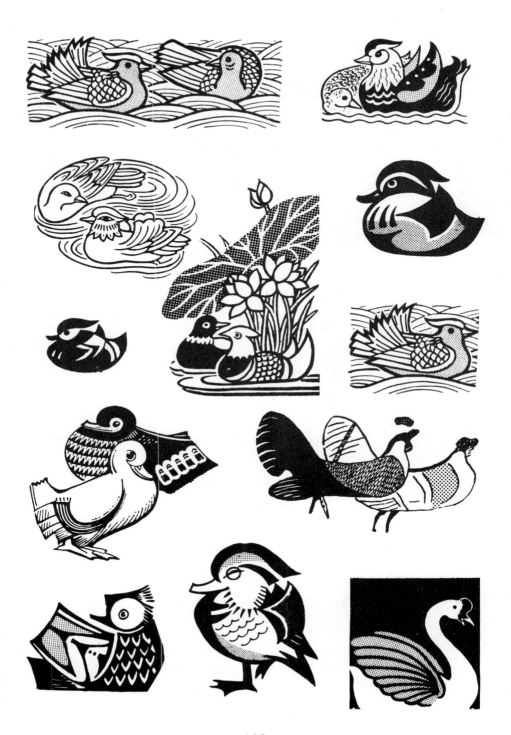

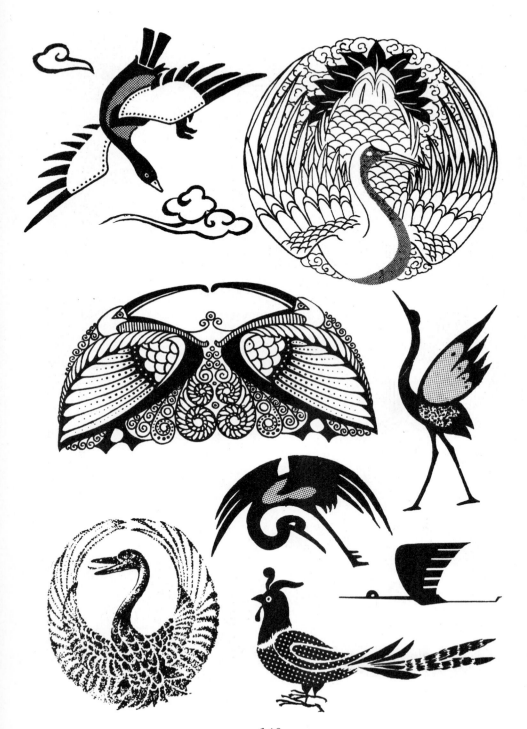

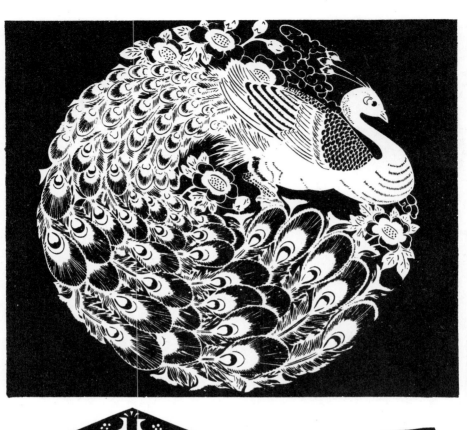

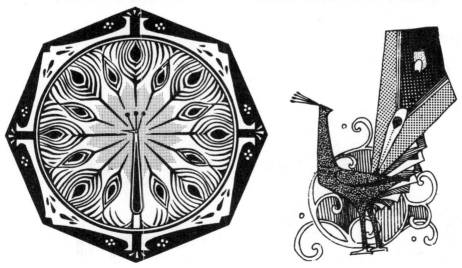

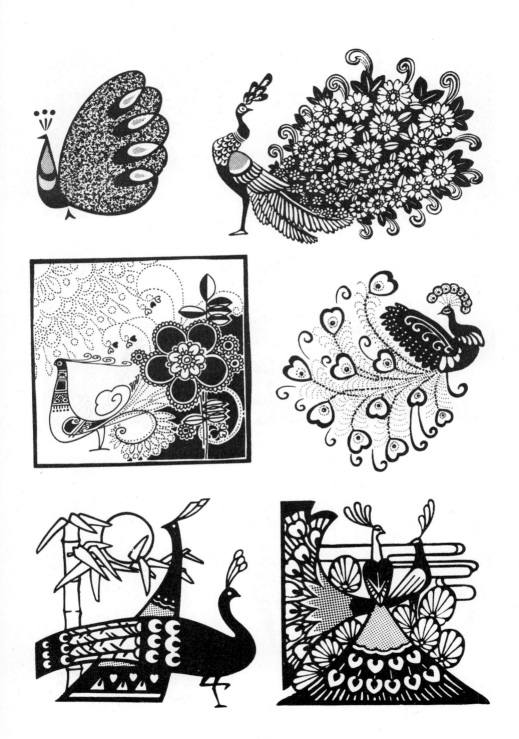

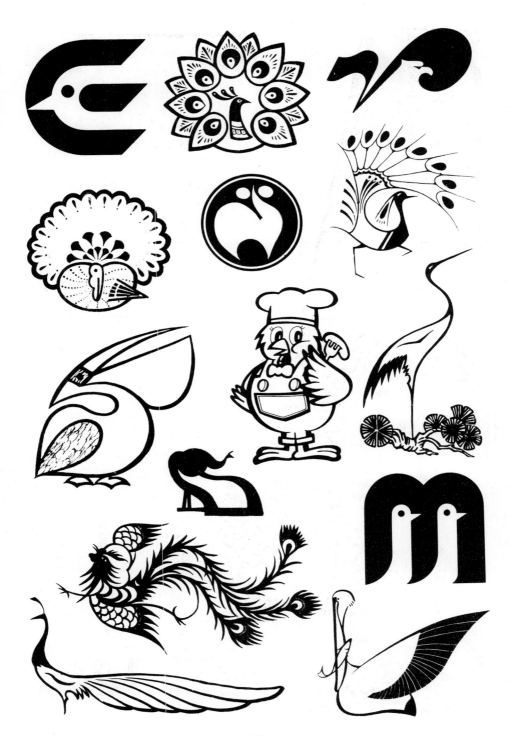

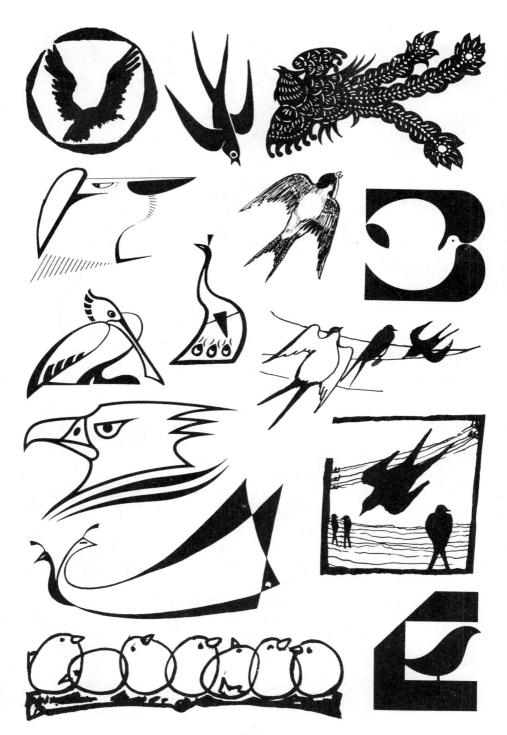

144

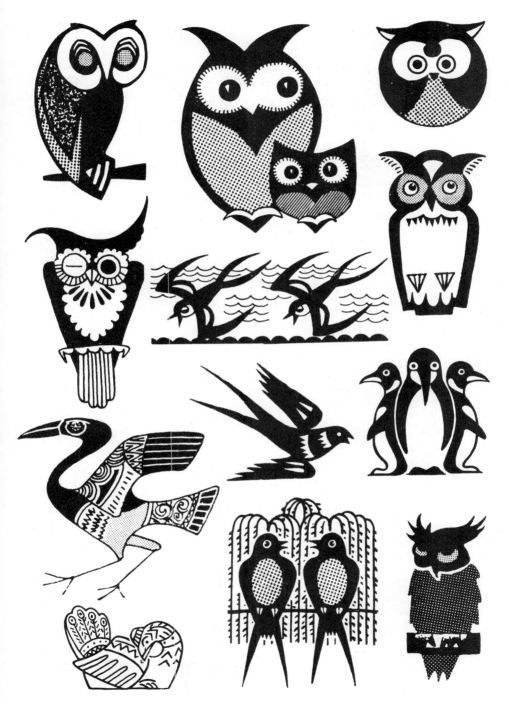

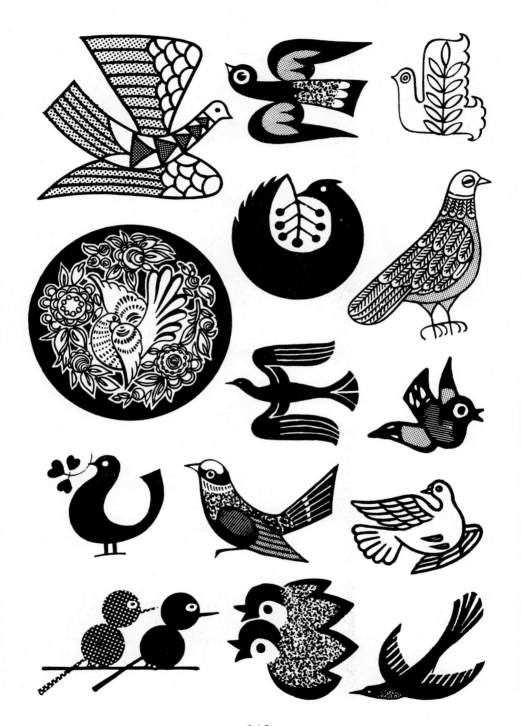

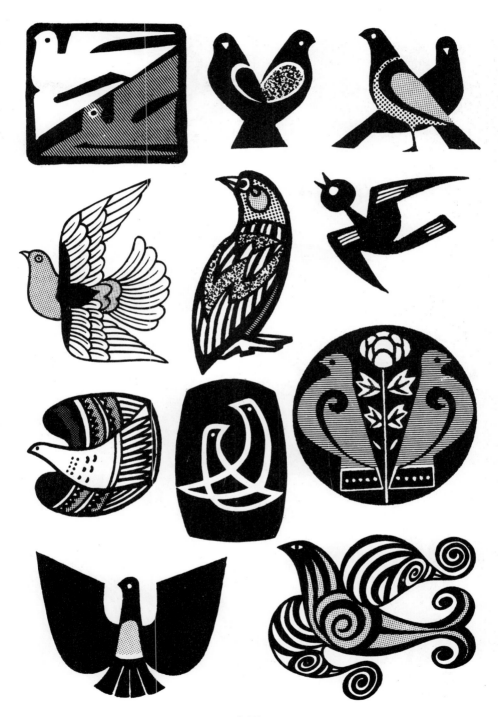

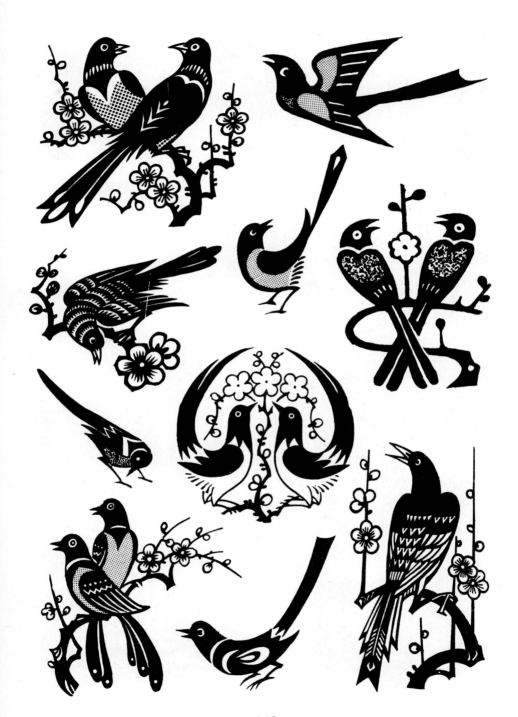

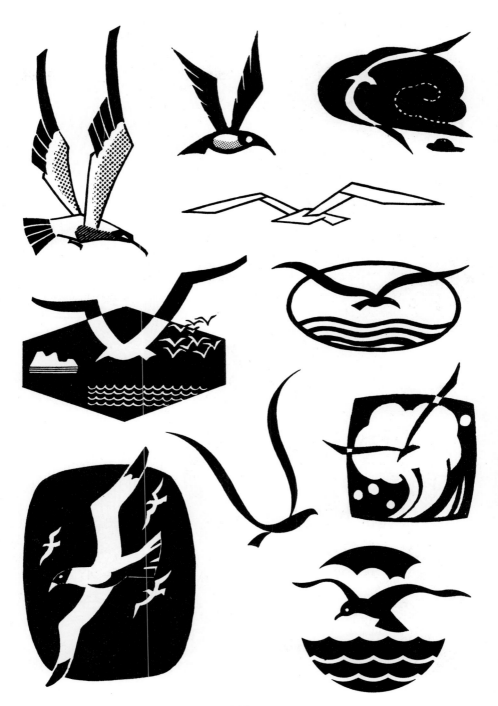

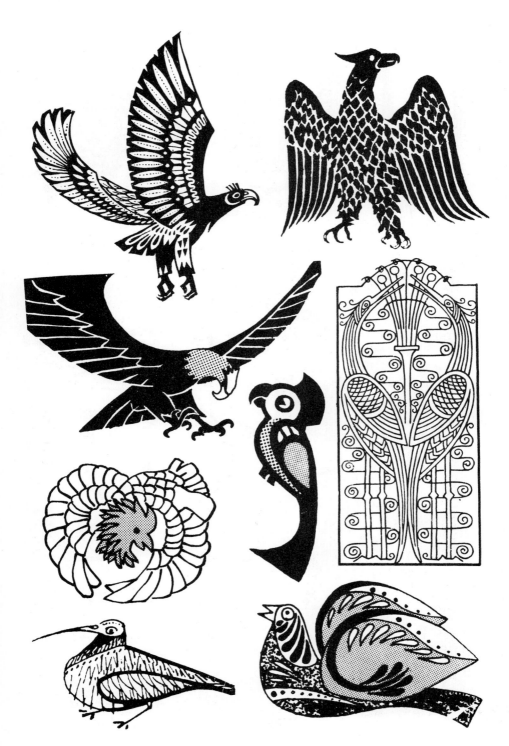

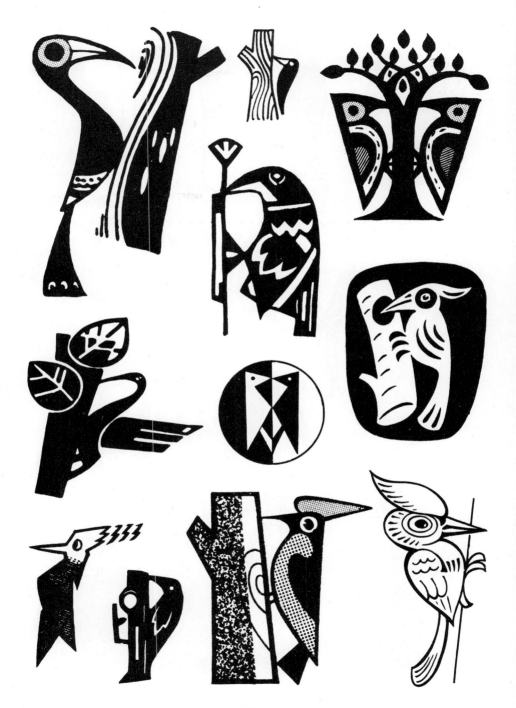

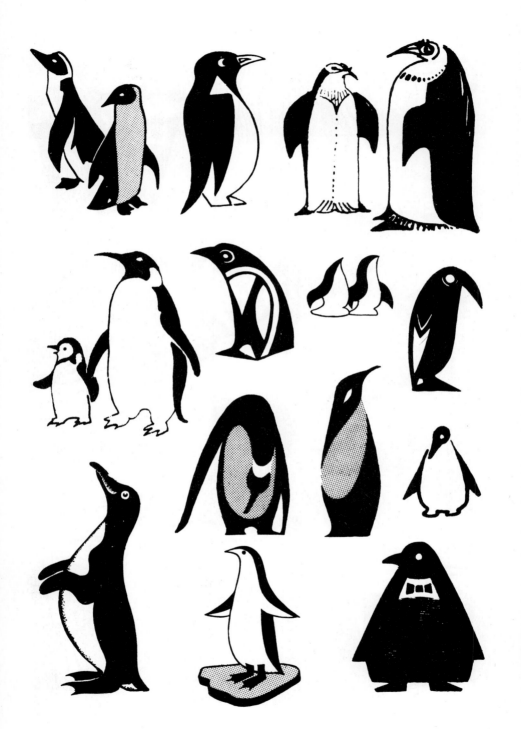

어패류

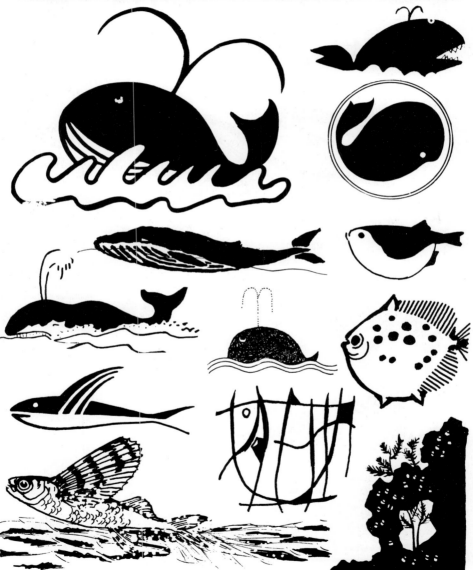

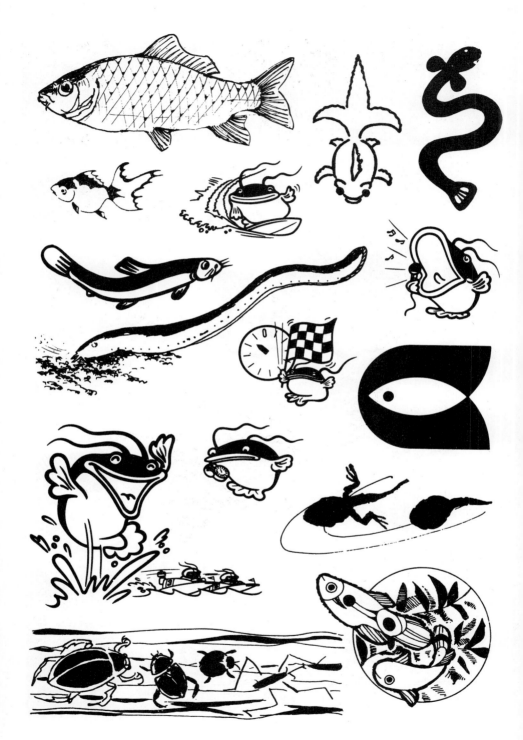

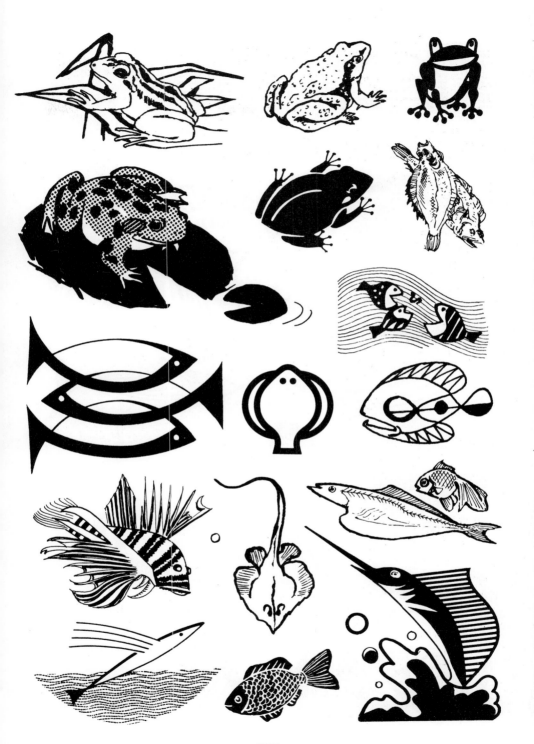

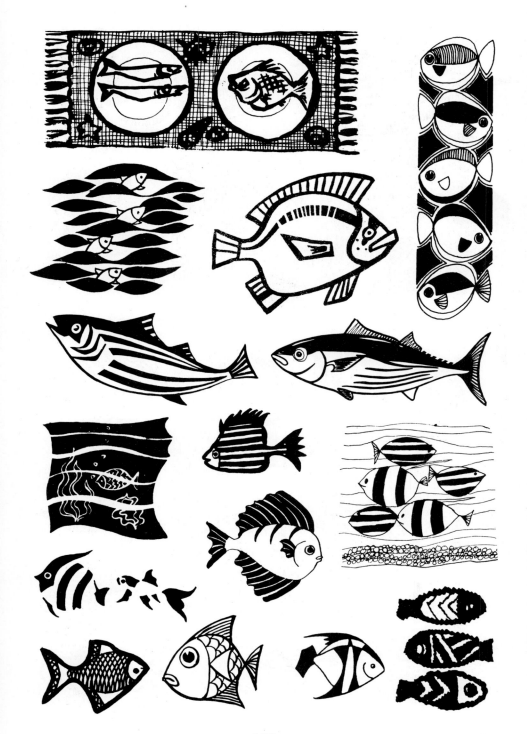

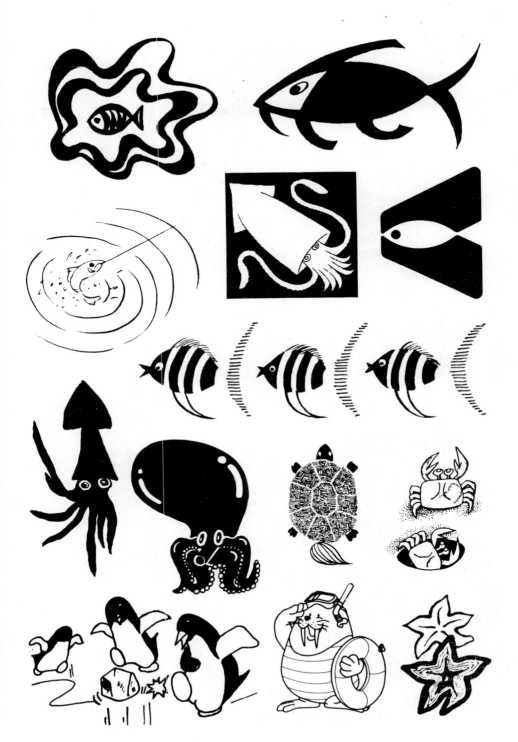

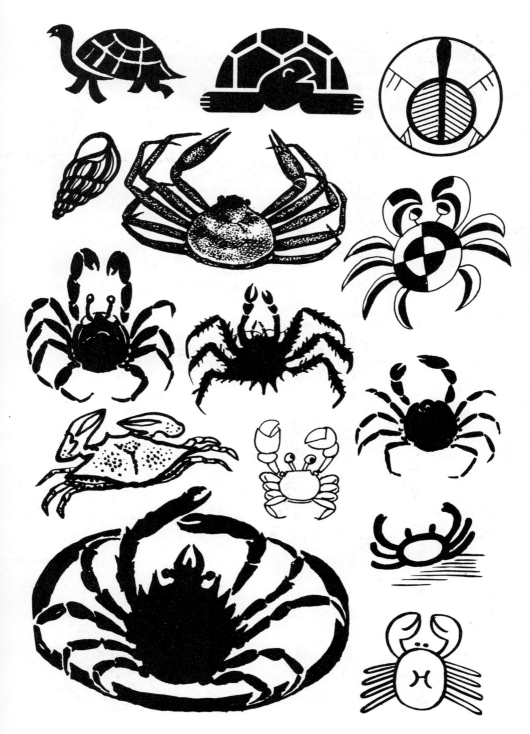

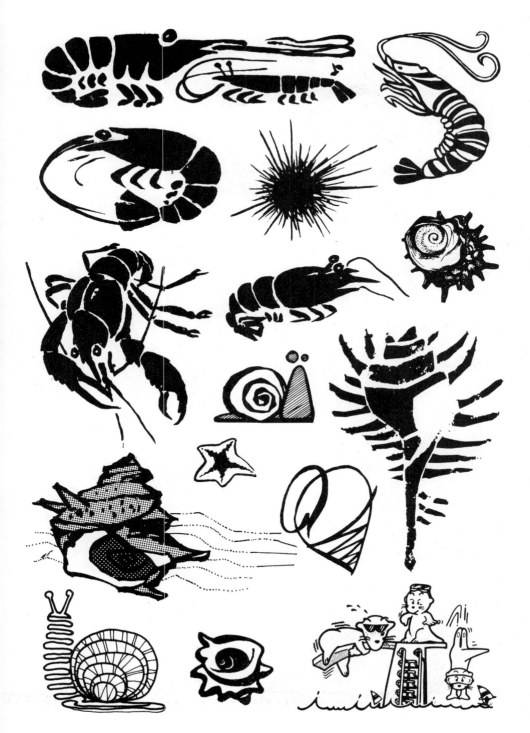

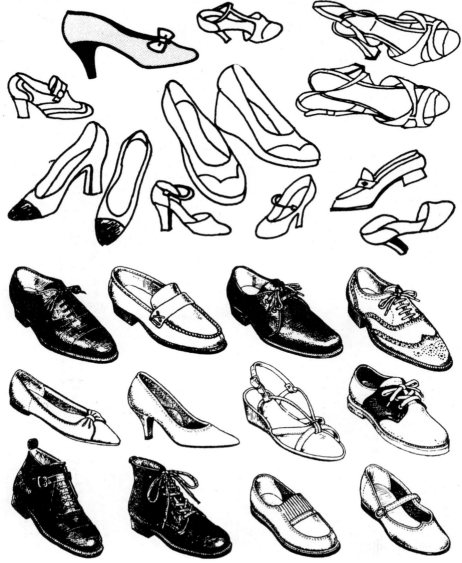

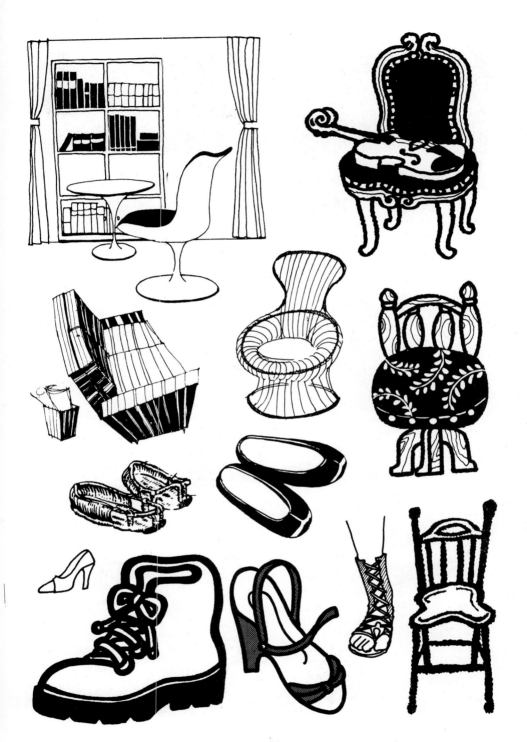

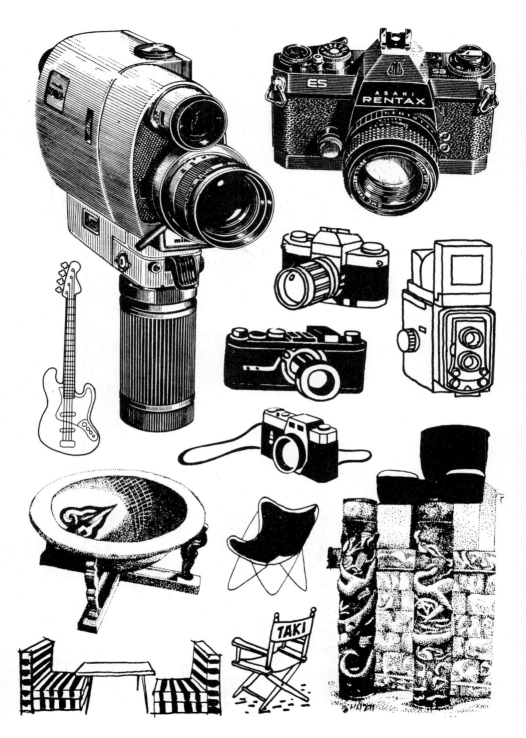

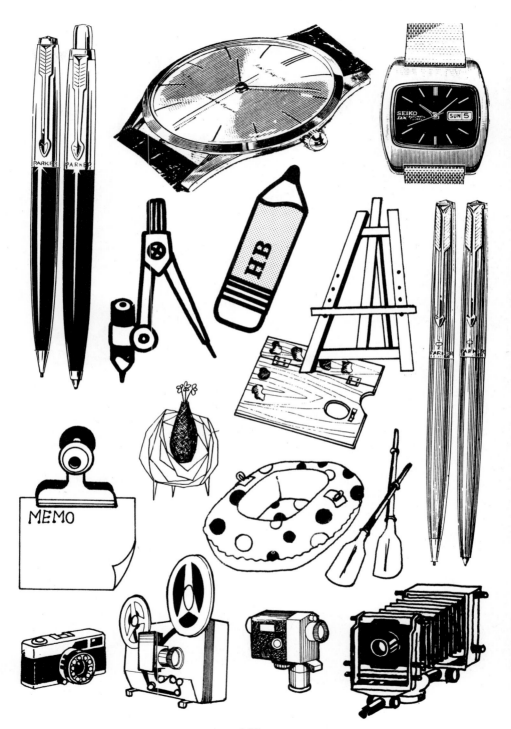

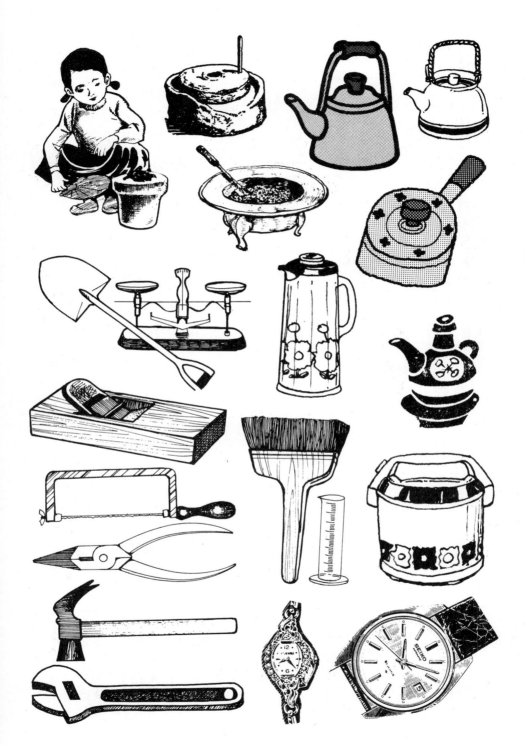

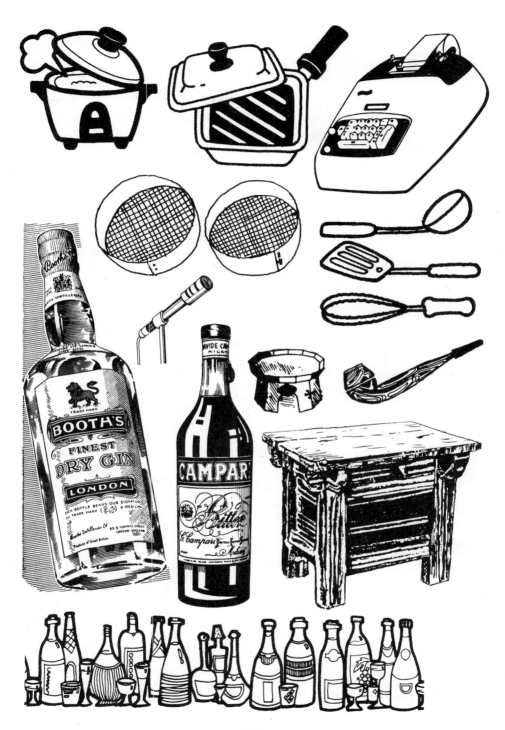

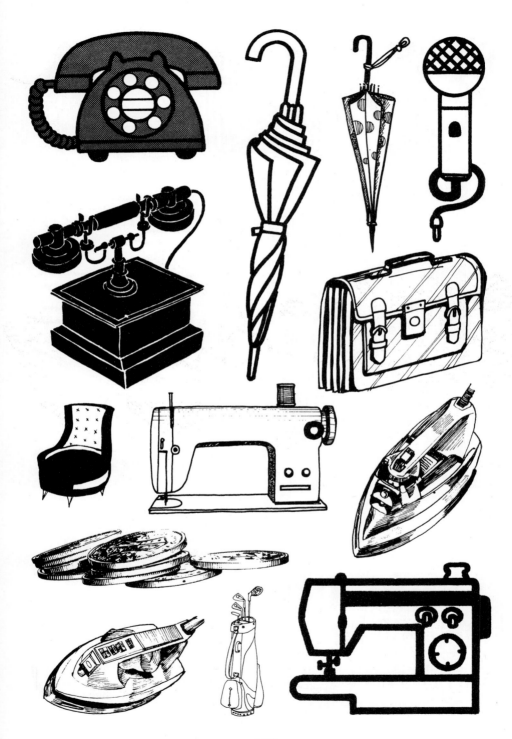

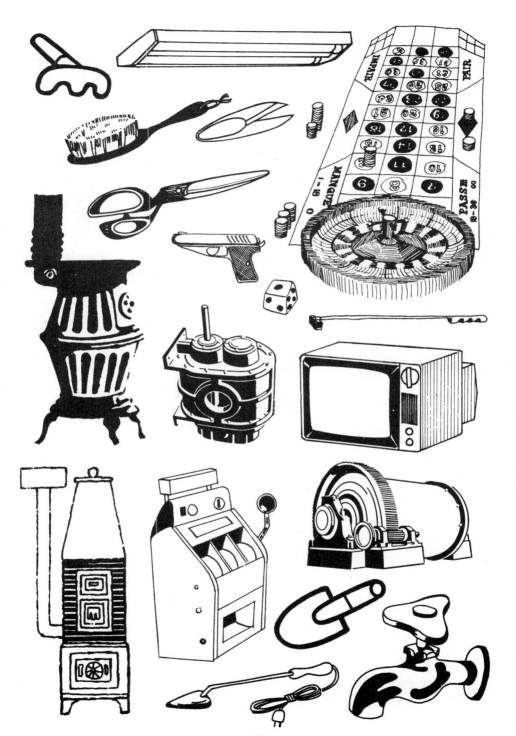

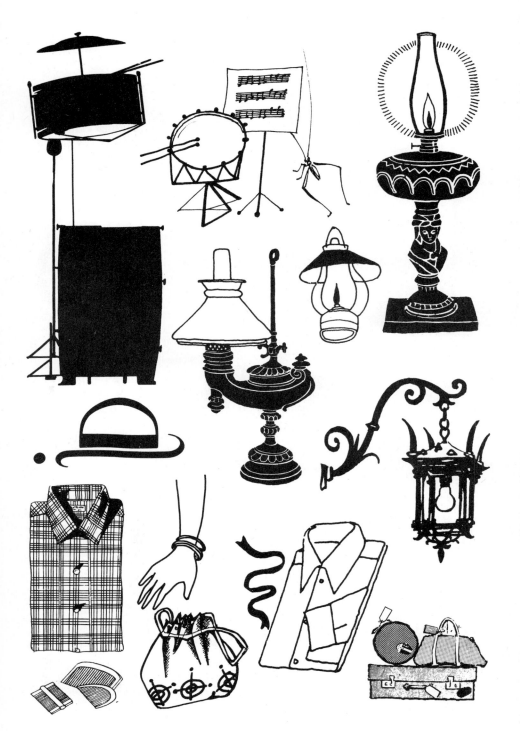

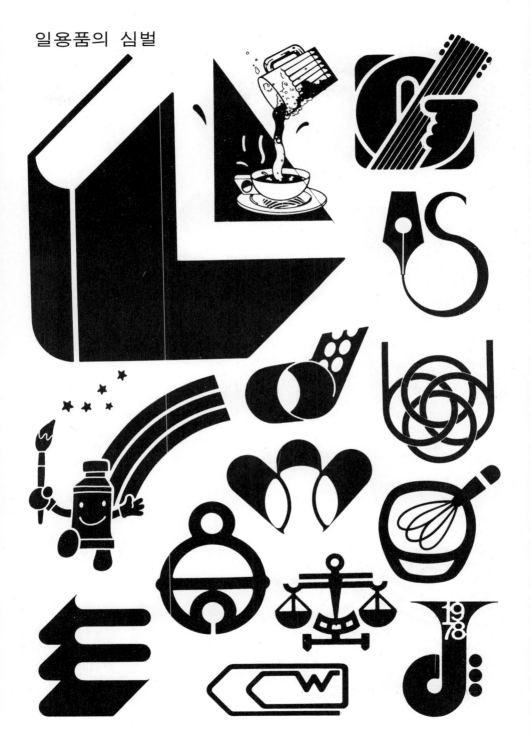

169

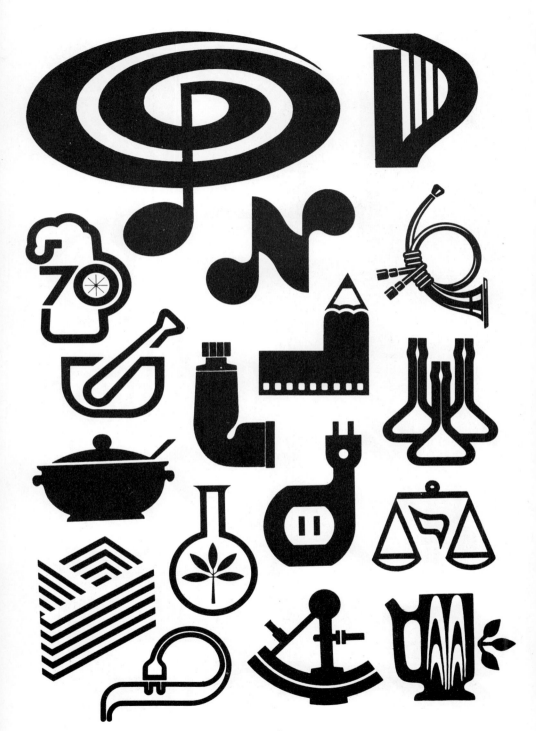

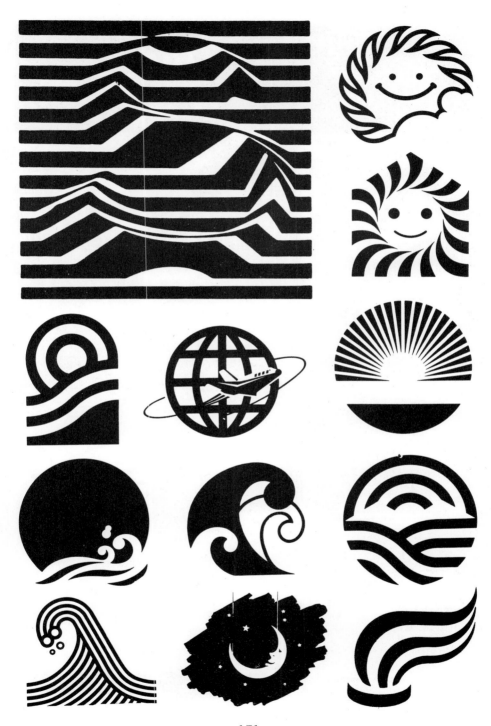

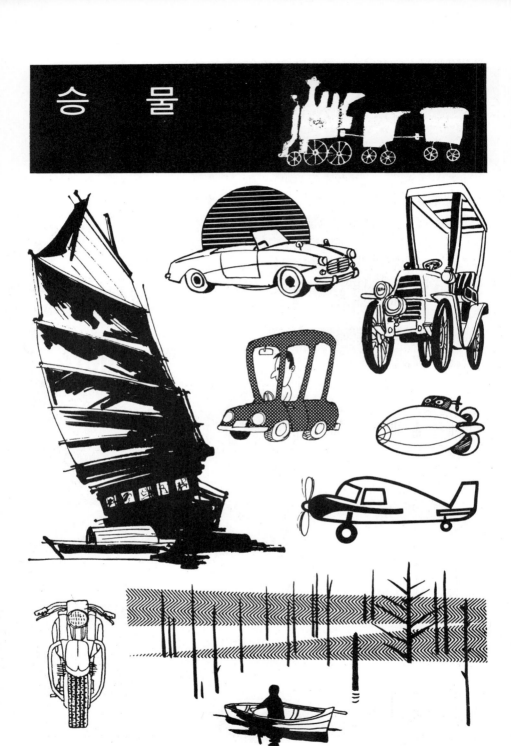

승 물

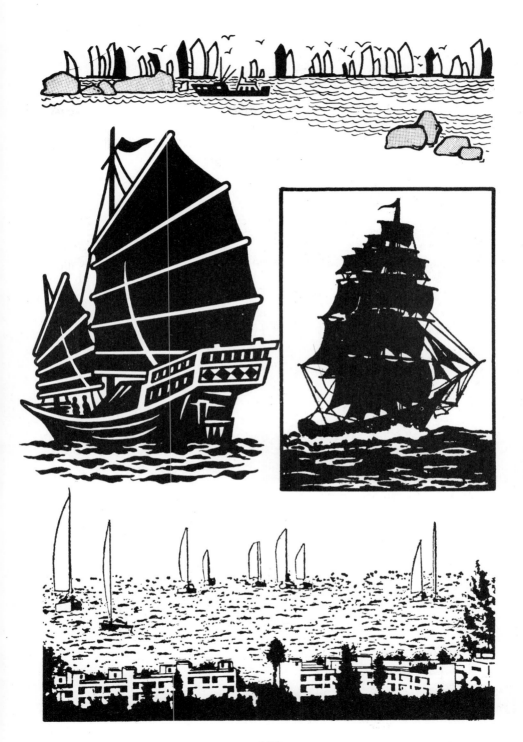

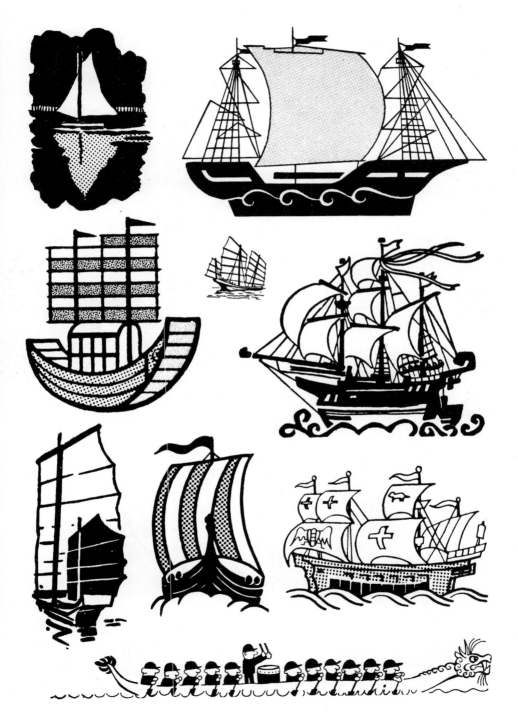

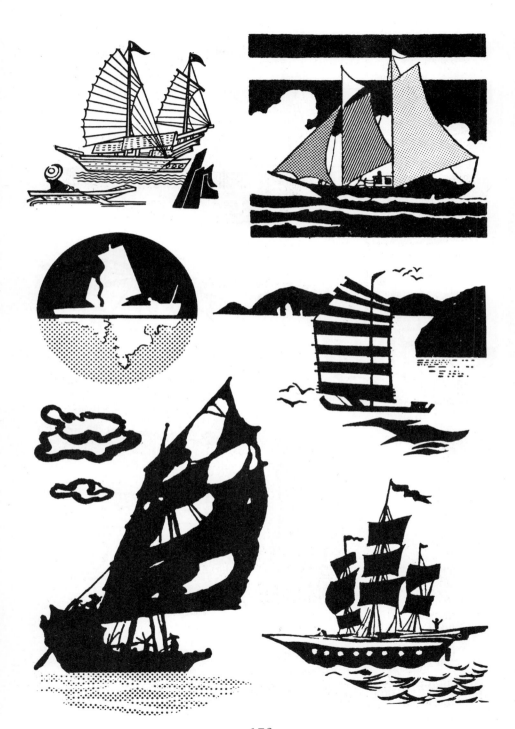

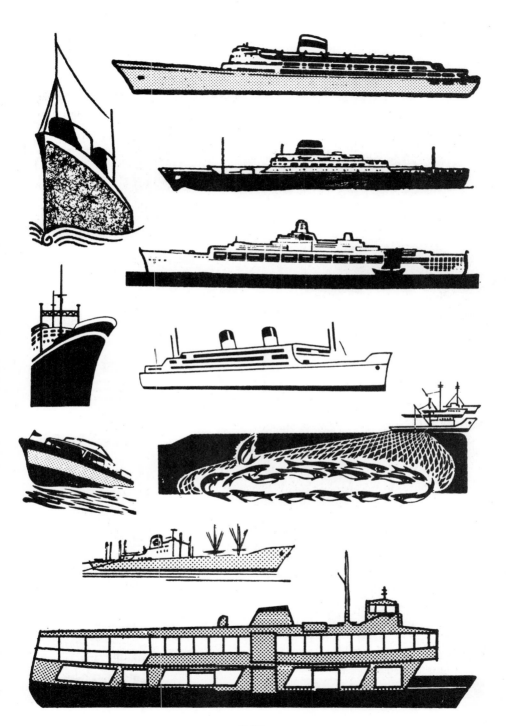

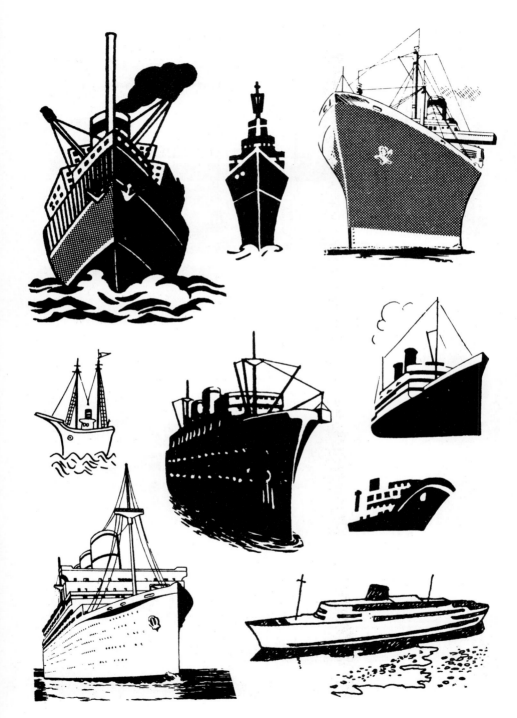

179

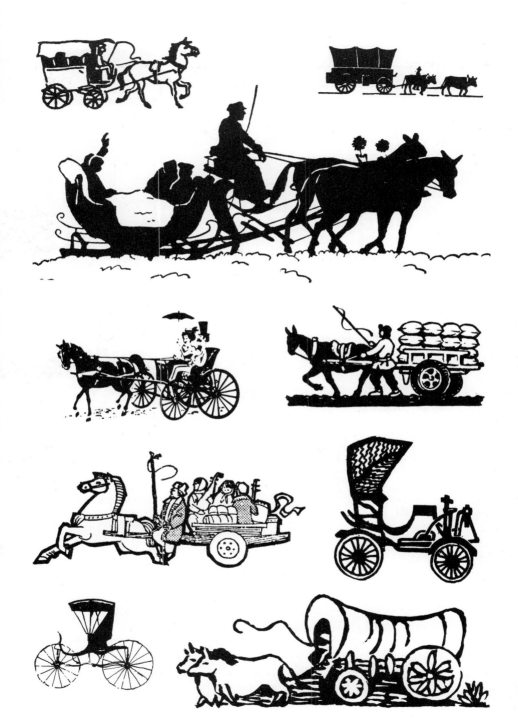

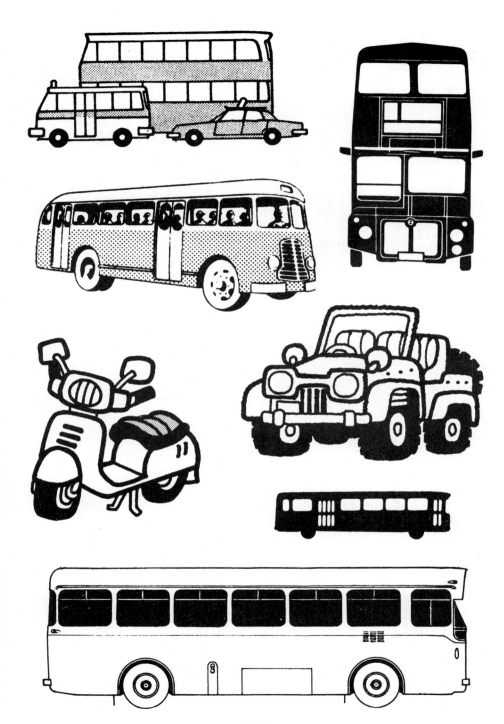

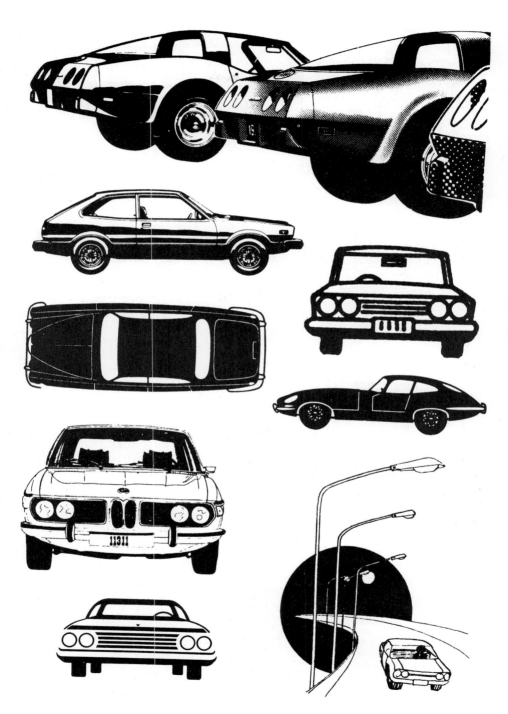

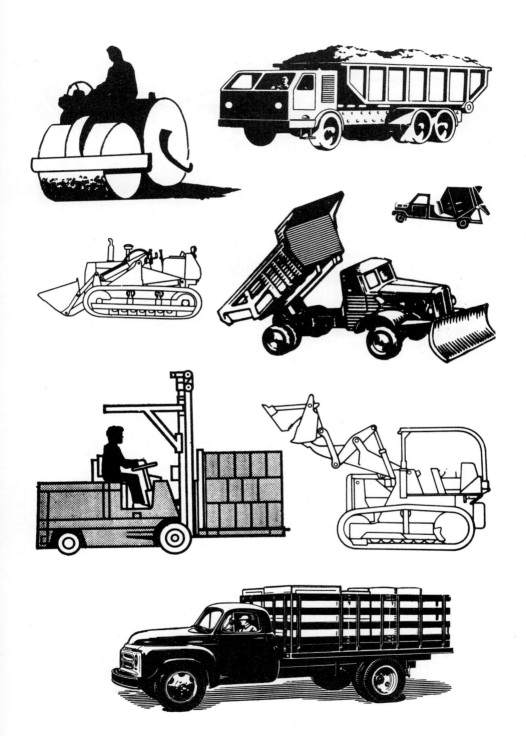

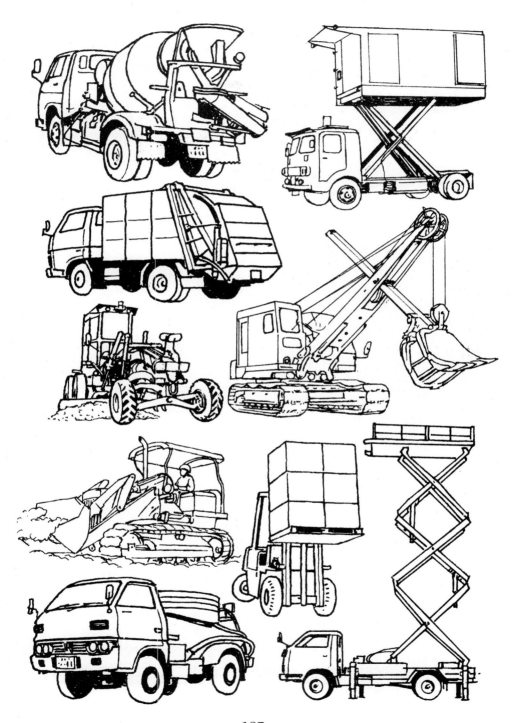

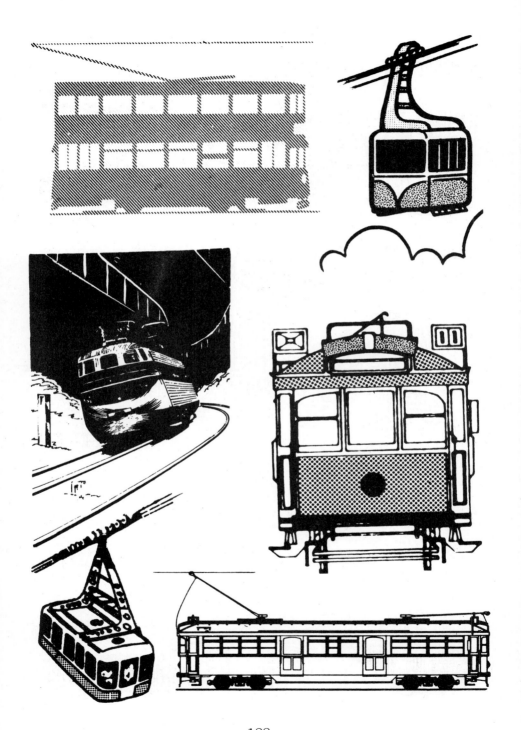

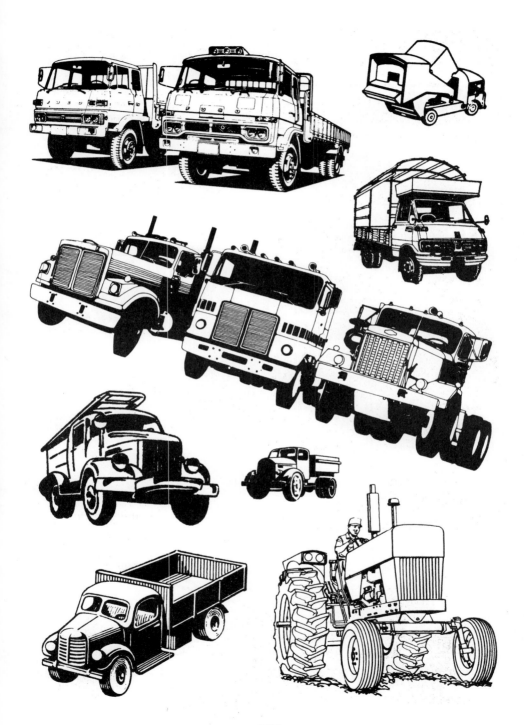

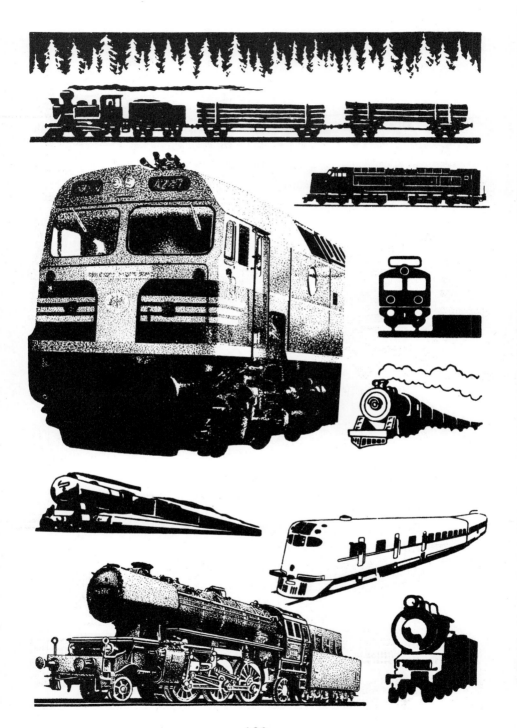

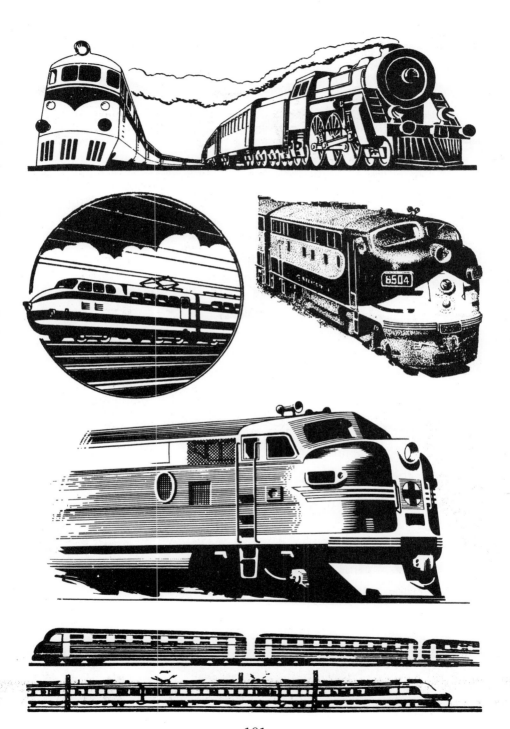

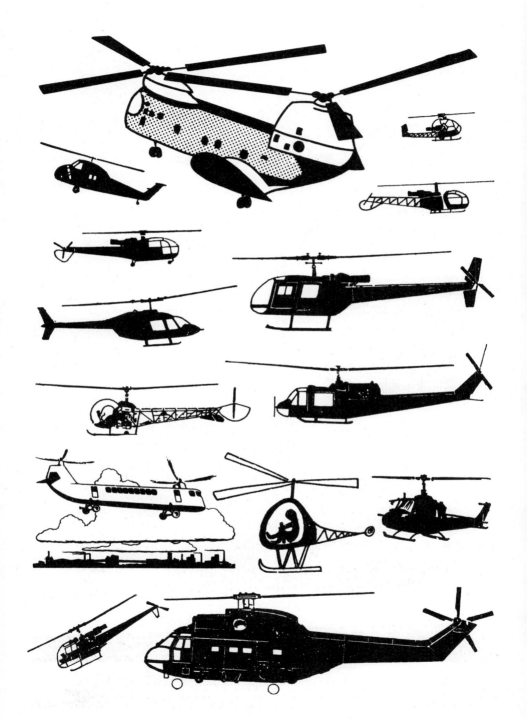

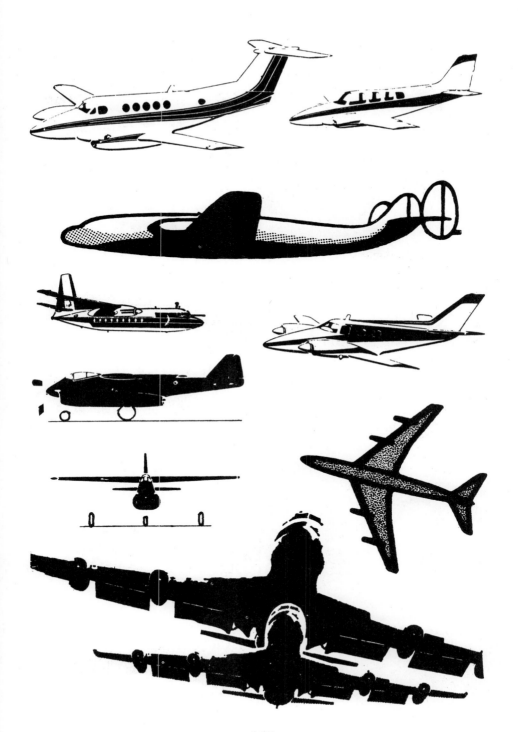

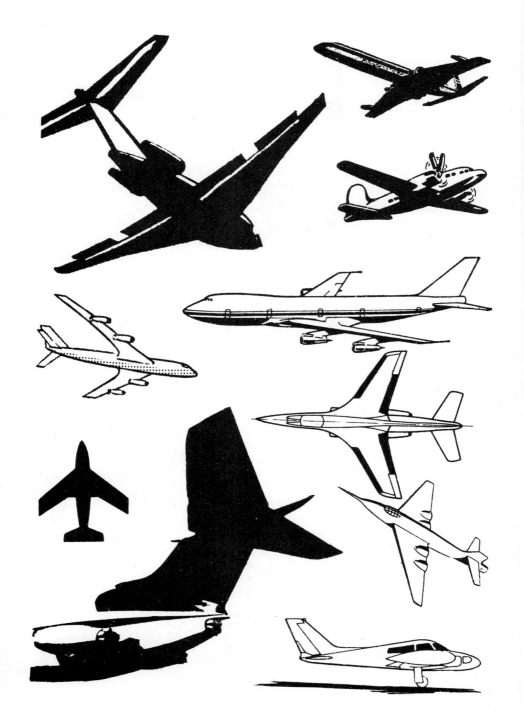

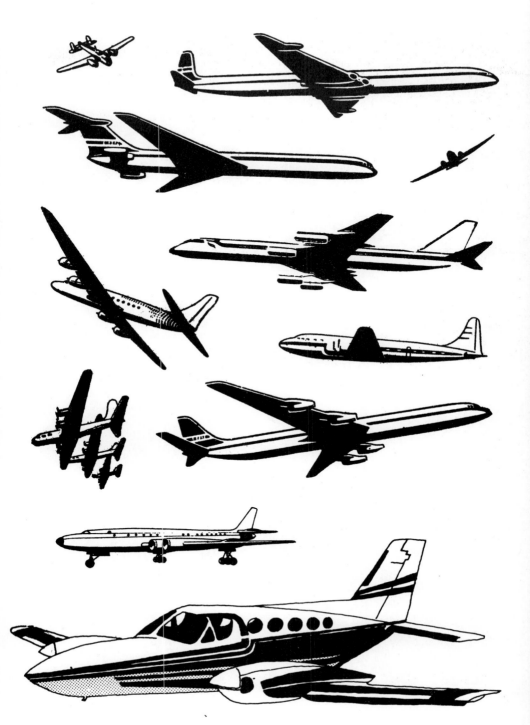

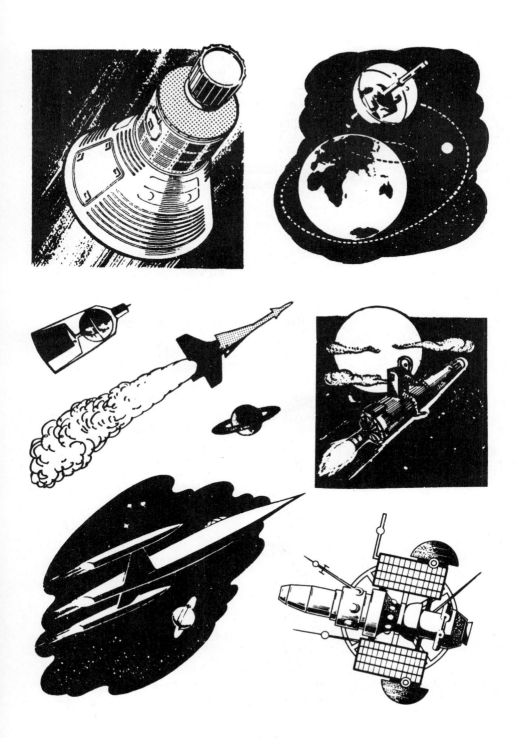

196

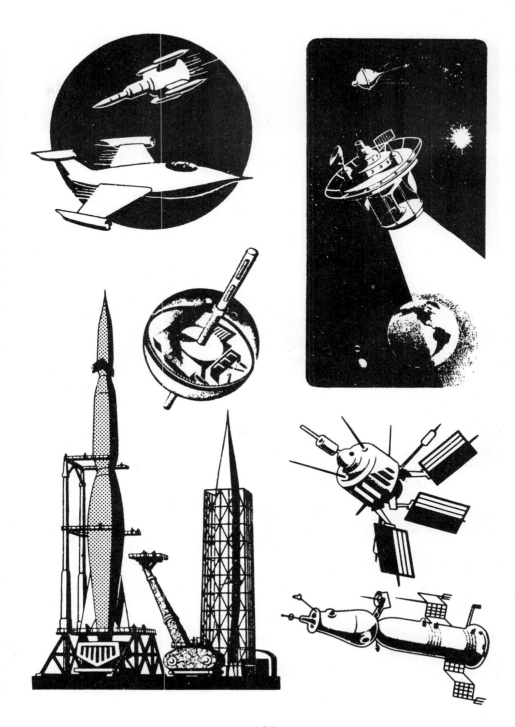

건축물 · 풍경

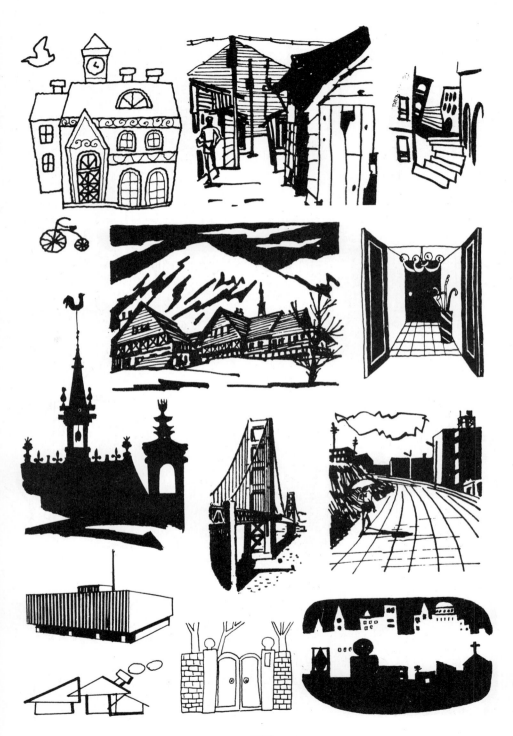

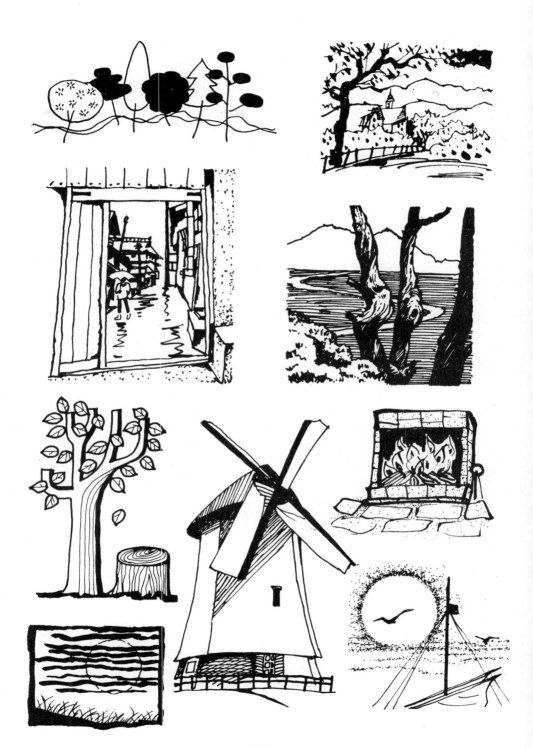

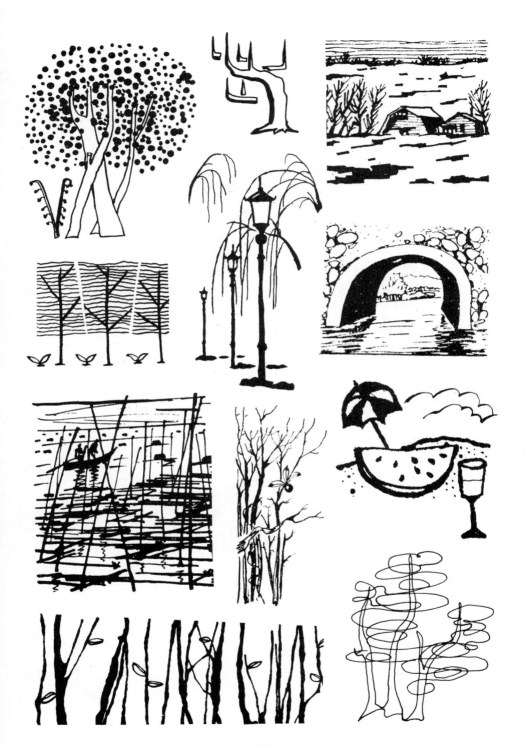

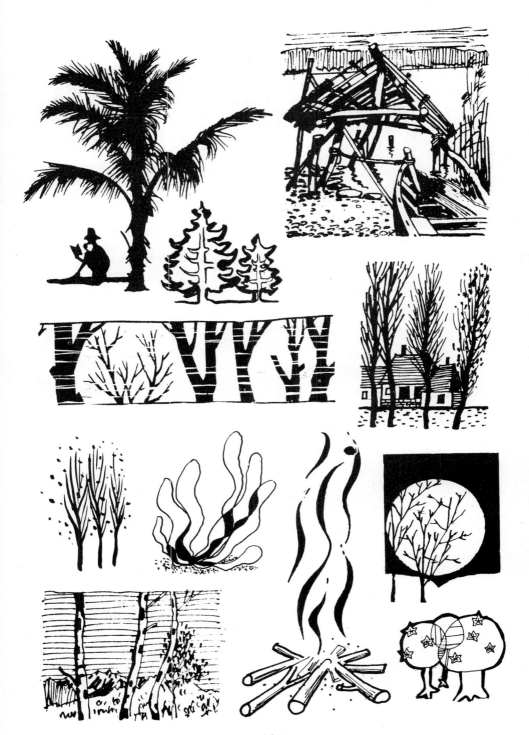

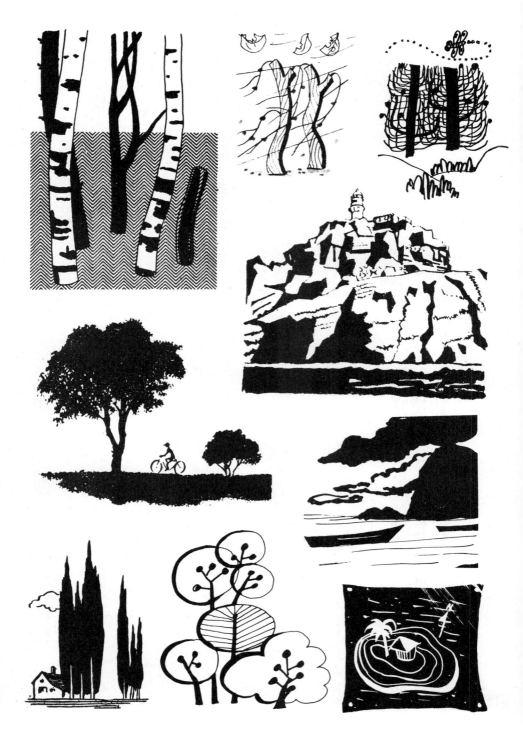

STATION

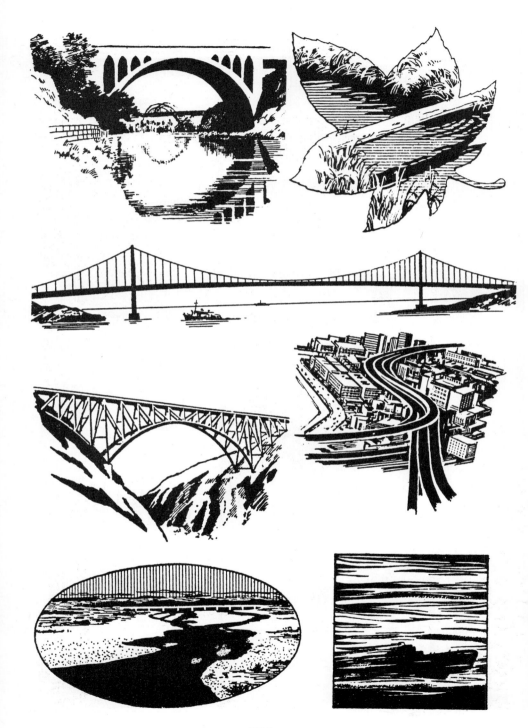

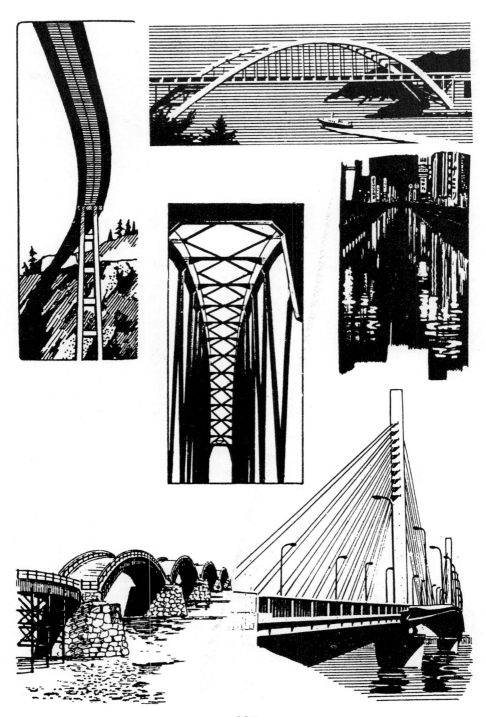

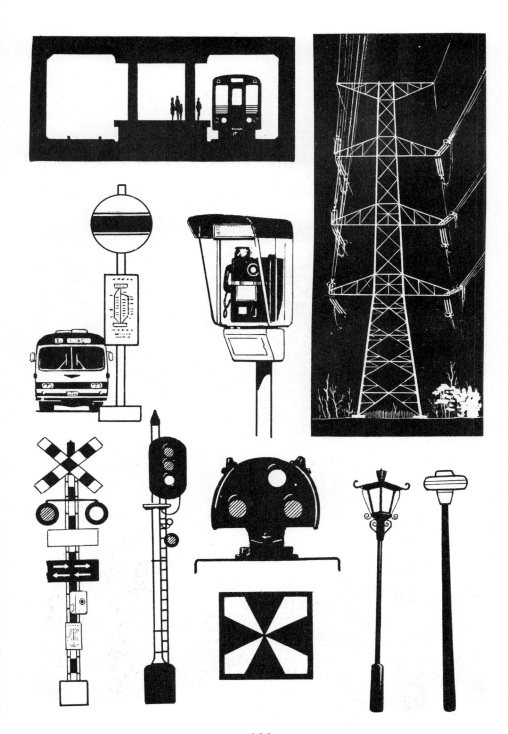

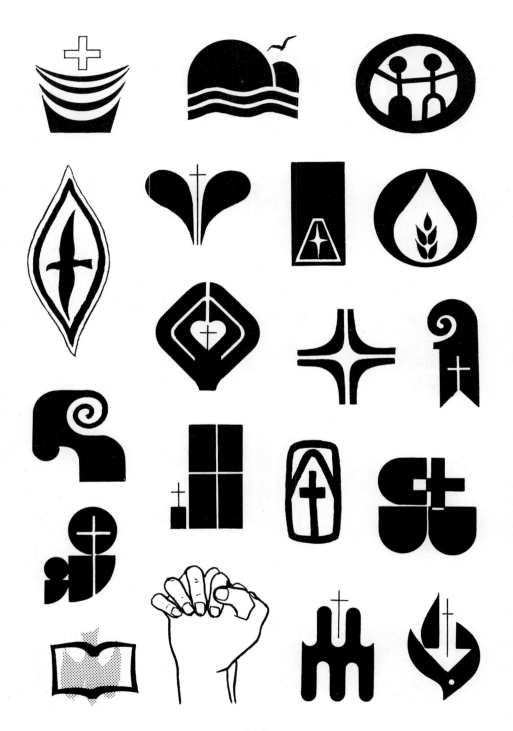

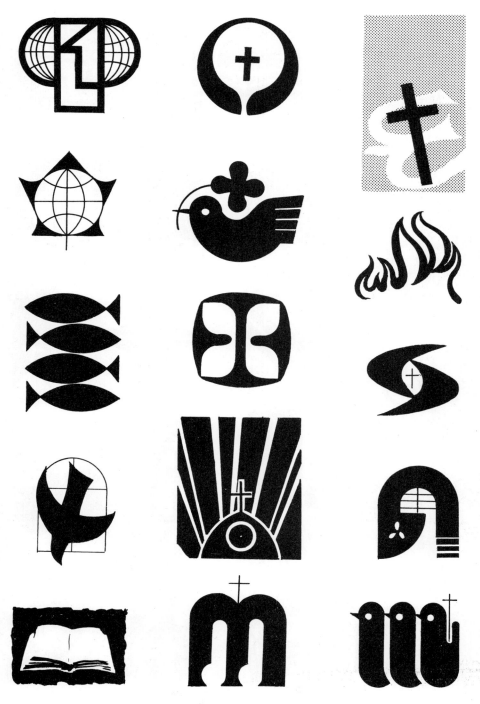

214

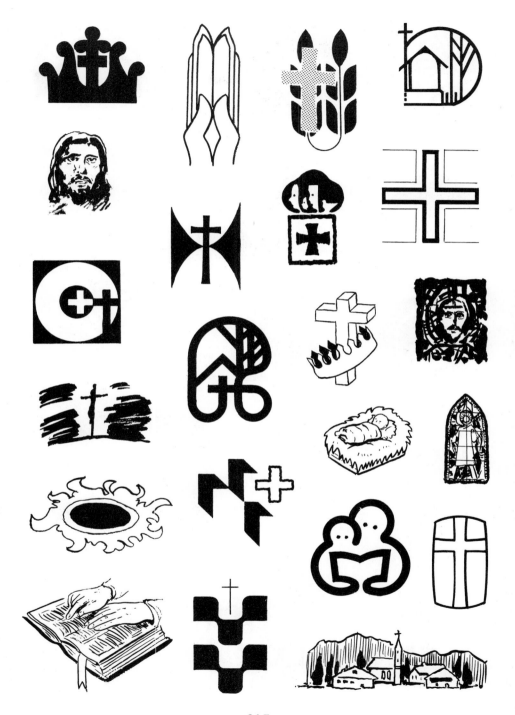

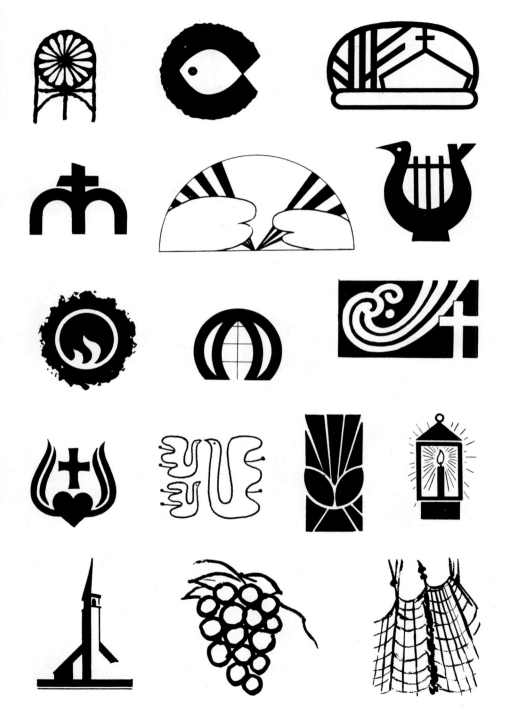

217

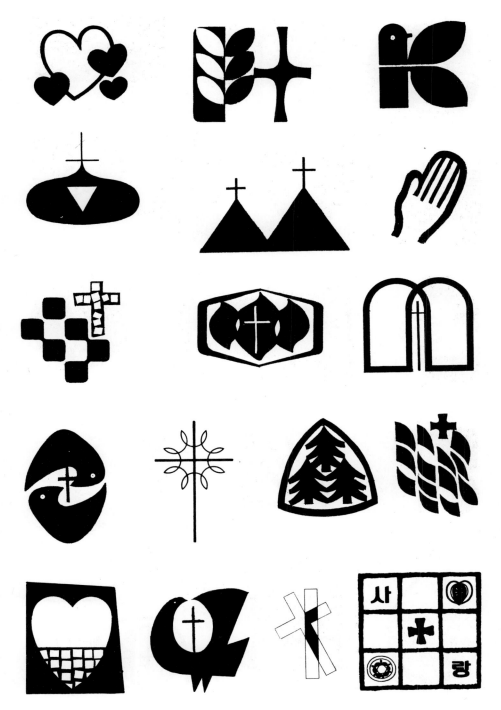

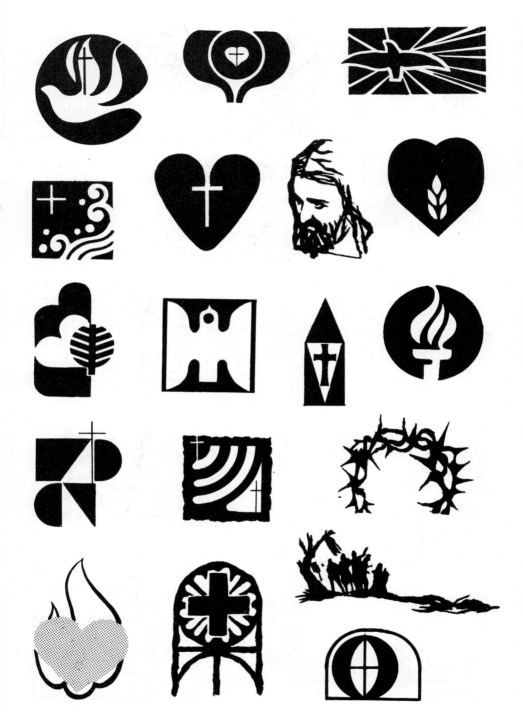

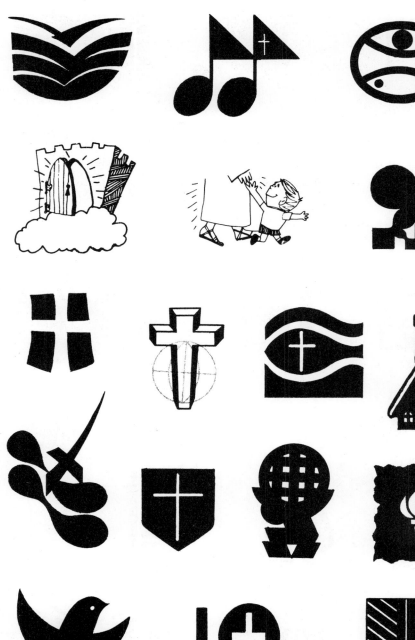

미니 컷

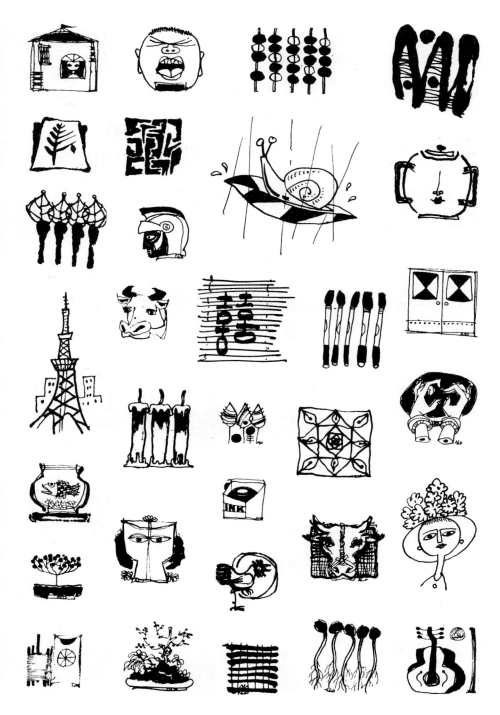

228

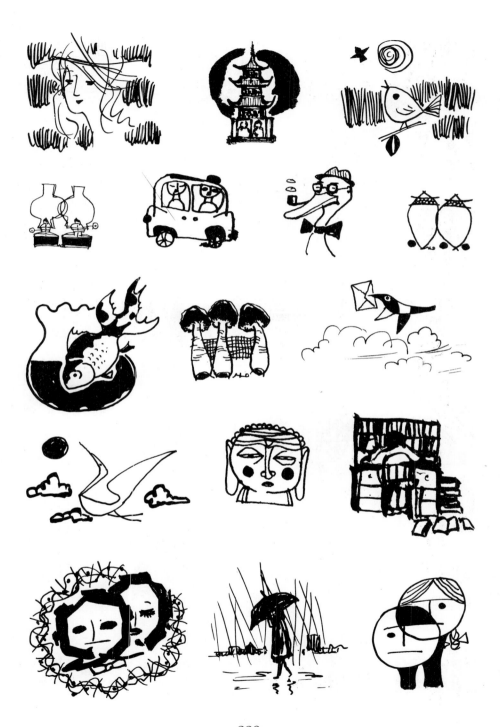

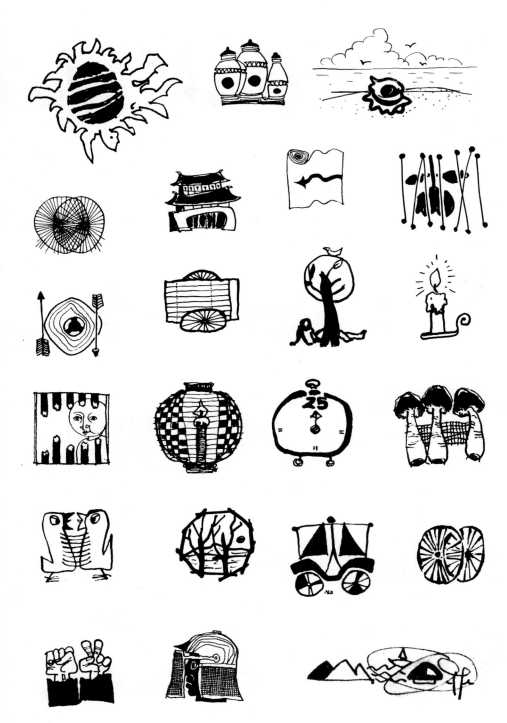

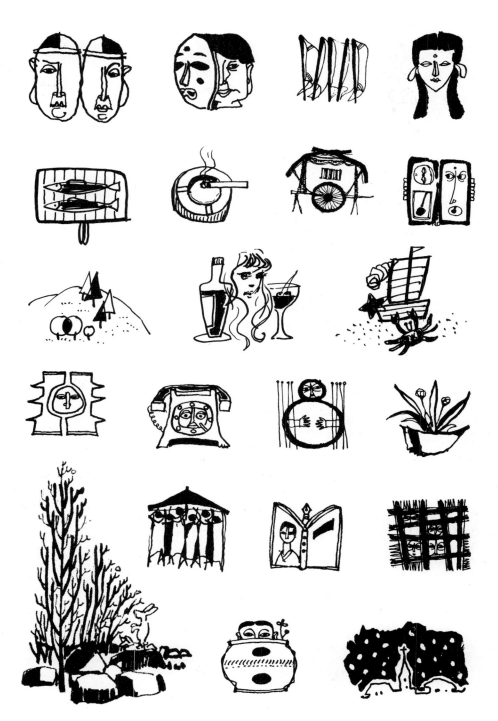

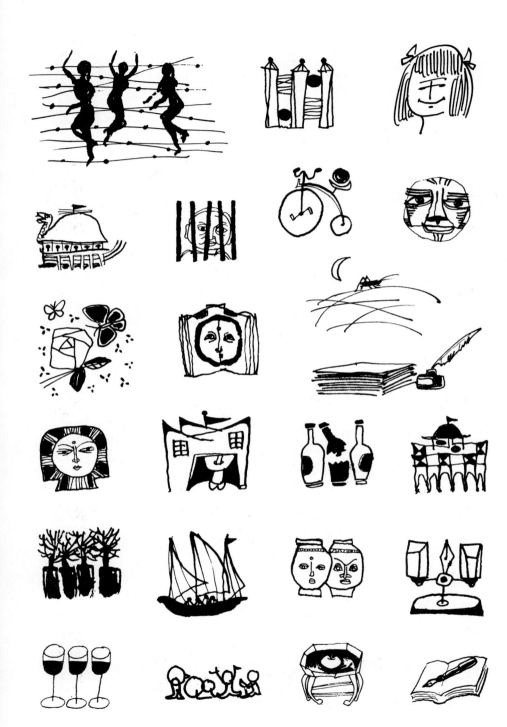

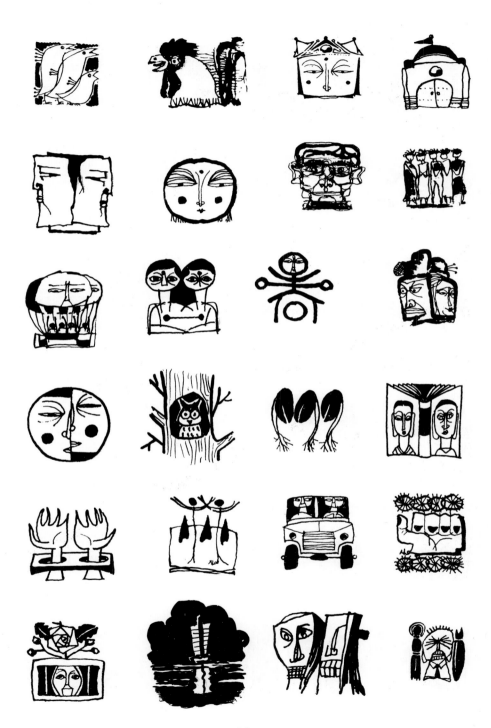

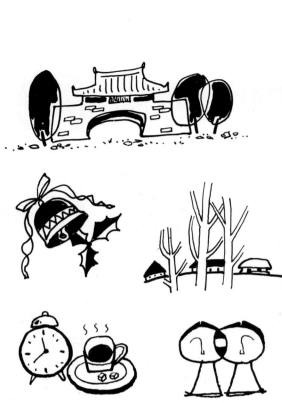

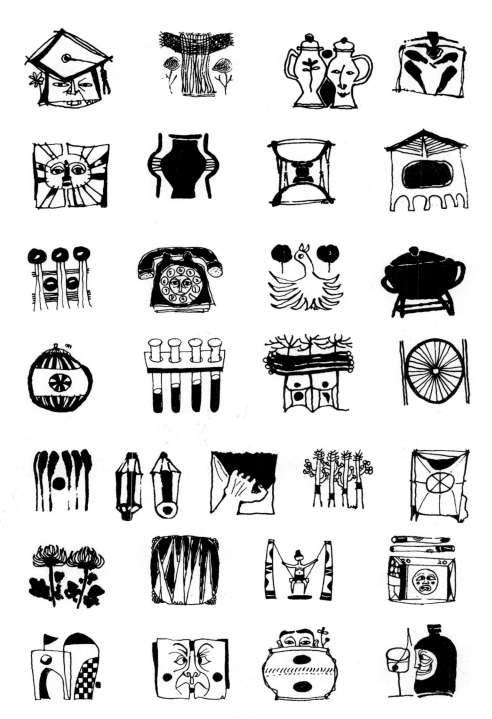

판권본사소유

도안 5,000컷 01
PATTERN 5,000 CUT
ILLUSTRATION 01

2008년 1월 7일 2판 인쇄
2017년 12월 1일 2쇄 발행

저자_미술도서연구회
발행인_손진하
발행처_ 돌샘 오럼
인쇄소_삼덕정판사

등록번호_8-20
등록일자_1976.4.15.

서울특별시 성북구 월곡로5길 34
#02797 TEL 941-5551~3
FAX 912-6007

값 11,000원

ISBN 978-89-7363-164-3
ISBN 978-89-7363-706-5(set)